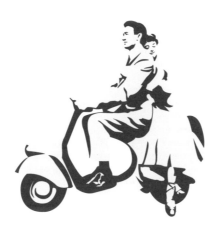

아크릴 물감으로 즐기는 나만의 팝아트 컬러링

PAINTING HOLIDAY

페인팅 홀리데이

Painting Holiday 페인팅 홀리데이

초 판 발 행 일 2019년 01월 10일
초 판 인 쇄 일 2018년 12월 05일

발 　 행 　 인 박영일
책 임 편 집 이해욱
지 　 은 　 이 서윤정

편 집 진 행 박재인
본 문 디 자 인 신해니

발 　 행 　 처 시대인
공 　 급 　 처 (주)시대고시기획
출 판 등 록 제 10-1521호
주 　 　 　 소 서울시 마포구 큰우물로 75(도화동 538) 성지 B/D 9F
전 　 　 　 화 1600-3600
팩 　 　 　 스 02-701-8823
홈 페 이 지 www.sidaegosi.com

I S B N 979-11-254-5340-6[13650]

정 　 　 　 가 14,000원

※이 책은 저작권법에 의해 보호를 받는 저작물이므로, 동영상 제작 및 무단전재와 복제, 상업적 이용을 금합니다.
※이 책의 전부 또는 일부 내용을 이용하려면 반드시 저작권자와 (주)시대고시기획의 동의를 받아야 합니다.
※잘못된 책은 구입하신 서점에서 바꾸어 드립니다.

시대인은 종합교육그룹 (주)시대고시기획 · 시대교육의 단행본 브랜드입니다.

PROLOGUE
프롤로그

———

팝아트는 대중문화 속 이미지를 작품의 주제로 삼아 독특한 예술적 감흥을 불러일으키는 미술의 한 경향으로, 본래 1960년대 영국에서부터 시작되었습니다. 당시 영국의 팝아트는 사회비판적인 성격을 가지고 있었지만, 미국으로 확산되기 시작하면서 대중에게 더 친근한 소재와 기법으로 널리 알려지기 시작했습니다.

팝아트의 소재로는 마트에서 쉽게 구매할 수 있는 코카콜라나 텔레비전만 틀면 만날 수 있는 마릴린 먼로, 오고 가는 길에 있는 지하철 벽의 낙서 같이 누구나 쉽게 접할 수 있는 일상적인 이미지가 사용되었습니다. 기법과 재료 또한 다양해지면서 그 당시 대량생산 시스템을 반영한 실크스크린 판화 기법, 가볍게 사용할 수 있는 아크릴 물감, 네온사인을 닮은 화려한 색감의 스프레이 등을 사용하여 팝아트는 더욱 흥미롭고 재미있는 예술이 되었습니다.

팝아트는 일상에서 흔히 만나는 사물이나 풍경의 모습을 생생한 컬러로 재탄생 시키는 매력을 가진 예술입니다. 복잡한 장면도 단순화하여 팝아트적인 컬러를 입히면 색다른 작품이 되는 재미를 더할 수 있습니다.

그중 대표적인 작가는 유명한 셀러브리티celebrity를 판화로 복제하듯 찍어내 순수예술과 대중예술의 경계를 허문 앤디 워홀Andy Warhol입니다. 현대미술의 대표적인 아이콘이자 살아있는 동안 이미 성공 반열에 올랐던 그는 뛰어난 팝아트 아티스트로 우리에게 잘 알려져 있습니다.

이 책은 앤디 워홀의 그림체에 영감을 받아 도안을 그렸지만, 그가 자주 쓰던 판화 기법보다는 손쉽게 배울 수 있는 아크릴화로 대체했습니다. 팝아트만의 선명하고 채도가 높은 색감을 표현하기 위한 재료로는 아크릴 물감이 가장 제격입니다. 다른 재료에 비해 특별한 기법이 필요하지 않아 다루기도 쉽고, 실수했을 때도 수정하기가 비교적 쉬운 편이기 때문에 미술을 시작하려는 초보자들에게 아주 좋은 재료이기도 합니다. 아크릴 물감을 사용하면 소소한 일상의 장면들을 더욱 팝아트적으로 표현할 수 있습니다.

저의 첫 책인 <누구나 손쉽게 마이 팝아트>에서는 주로 인물이나 사물을 주제로 하여 직접 연필 스케치부터 아크릴 물감 채색과 마무리 작업 과정을 소개했다면, 이 책에서는 정해진 면을 정해진 색상의 아크릴 물감으로 채색하여 멋진 작품을 완성할 수 있도록 구성했습니다.

색다른 컬러를 사용해 면을 채워나가는 것만으로도 멋진 작품을 완성할 수 있다는 것은 팝아트 컬러링의 가장 큰 장점이자 매력입니다. 이 장점을 활용하여 여러분만의 개성 있는 작품을 탄생시켰으면 합니다.

알록달록 기분이 좋아지는 컬러들을 집중해서 채색하며 지친 일상으로부터 잠시 벗어나, 작지만 즐거운 기쁨을 누리는 행복을 느껴보시길 바랍니다.

이 책을 그리는 동안 부디 즐거운 미술 여행이 되셨으면 좋겠습니다.

서윤정 드림

일러두기

1. 책에 인쇄된 색상은 최대한 실제 물감 색상과 비슷한 구현을 위해 보정 작업을 거쳤으나, 실제 색상과는 다소 차이가 있을 수 있습니다.

2. 칠하고 싶은 그림을 정한 뒤 먼저 튜토리얼을 확인합니다. 그림에 사용된 색상과 위치, 과정을 익힌 뒤 동일한 도안을 찾아 같은 방법으로 채색하면 됩니다. 이때 도안의 뒷면을 책상에 고정시키면 좀 더 편하게 칠할 수 있습니다.

3. 이 책에서는 저자가 실제로 자주 사용하는 13가지 색상(알파색채 실버 아크릴 컬러)을 소개하고, 이 13가지 색상으로 모든 도안을 채색하는 과정을 담았습니다. 하지만 책과 같은 색으로 칠하지 않고 본인이 원하는 색으로 대체하여 채색해도 좋습니다.

4. 그림에 있는 모든 면들은 대부분 2번씩 덧칠해서 완성합니다. 덧칠을 해주어야 도안이 비치지 않고, 붓 자국을 최소화해서 선명한 색감을 표현할 수 있습니다. 단, 흰색 또는 마무리로 그리는 얇고 짙은 선이나 글씨는 필요에 따라 굳이 덧칠하지 않아도 됩니다.

5. 덧칠을 할 때는 앞서 칠한 물감이 모두 마른 뒤에 칠해주세요.

6. 덧칠을 하기 때문에 초벌을 칠할 때는 도안이 살짝 보일 정도로만 옅게 칠해주세요. 처음부터 도안이 덮일 정도로 두껍게 칠하면 그다음 과정에서 도안의 위치를 알아보고 채색하기가 힘들어집니다.

7. 그림에서 섬세한 부분을 칠할 때는 세필붓을 사용하는 것을 추천합니다. 아주 좁은 면적을 칠할 때는 시간적인 여유를 가지고 잠깐씩 숨을 참고 그려보세요. 조금 더 안정적으로 채색할 수 있습니다.

8. 채색 도중 선이 빗나가거나 얼룩이 졌을 때는 해당 부분만 흰색 물감으로 덮은 후, 마르면 원하는 색으로 덧칠해서 수정해보세요. 덧칠로 실수를 덮어서 다시 채색할 수 있는 것은 아크릴 물감이 가진 장점 중 하나입니다.

9. 뒤쪽에 실린 도안은 튜토리얼에 소개된 완성본 그림에 비해 가로 길이가 조금 더 짧습니다. 직접 뜯어서 채색하실 수 있도록 칼선을 넣기 위해 그림의 위치를 조금 조정하였습니다.

10. 뒤쪽의 도안은 칼선을 앞뒤로 살짝 접은 뒤에 뜯으면 더 쉽게 뜯어집니다.

11. 채색 완성 후 만약 종이의 모서리가 말려 올라간다면, 그림 위에 무거운 것을 올려놓고 종이를 살짝 펴 주세요.

BEFORE START
본서 활용법

———

도안을 채색할 때 필요한 재료와 아크릴 물감 사용법에 대해 숙지합니다. 특히 평소에 아크릴 물감을 접해보지 않으셨다면 직접 사용하시기 전에 이 부분의 내용을 잘 살펴보시는 것이 좋습니다.

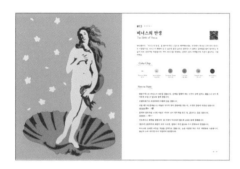

완성본과 함께 사용한 색상, 채색하는 과정을 확인할 수 있습니다. 난이도가 표시되어 있으니 쉬운 단계부터 도전하시는 것을 추천합니다. 물감을 섞어서 색상을 만들어야 하는 조색 부분에는 섞어야 할 각 물감의 비율을 표기하였으니 참고해주세요. 만약 그리는 과정이 어렵게 느껴진다면 QR코드를 찍어보세요. 모든 작품의 채색 과정을 영상으로 확인하실 수 있습니다.

완성본과 동일한 그림의 도안이 두꺼운 도화지에 인쇄되어 있습니다. 아크릴 물감을 처음 사용하신다면 바로 도안에 채색하시기 전에 연습장에 칠해보며 물감과 친해지는 것이 좋습니다. 그 뒤에 칼선을 따라 조심스럽게 도안을 뜯어내어 편하게 채색하시면 됩니다. 반대로 채색을 완료한 뒤에 뜯어내도 무관합니다. 나만의 느낌으로 멋지게 채색해보세요. 완성된 작품은 액자나 인테리어 소품으로 활용할 수 있습니다.

CONTENTS
목차

———

TUTORIAL / 튜토리얼

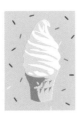

#1
아이스크림
Ice Cream

·

14

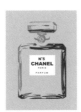

#2
샤넬 NO.5
Chanel No.5

·

16

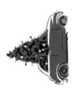

#3
크리스마스트리
Christmas tree

·

18

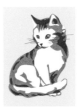

#4
고양이
Cat

·

20

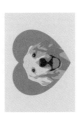

#5
골든 리트리버
Golden Retriever

·

22

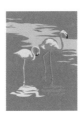

#6
플라밍고
Flamingo

·

24

#7
토끼
Rabbit

·

26

#8
오드리 헵번
Audrey Hepburn

·

28

#9
마릴린 먼로
Marilyn Monroe

·

30

#10
보헤미안 랩소디
Bohemian Rhapsody

·

32

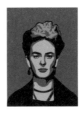

#11
프리다 칼로
Frida Kahlo

·

34

#12
아기 천사
Putto

·

36

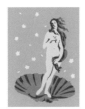

#13
비너스의 탄생
The Birth of Venus

38

#14
연인
Liebespaar, The Kiss

40

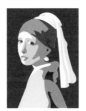

#15
진주 귀걸이를 한 소녀
Girl with a Pearl Earring

42

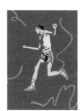

#16
빌리 엘리어트
Billy Elliot

44

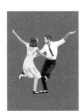

#17
라라랜드
La La Land

46

#18
그랜드 부다페스트 호텔
The Grand Budapest Hotel

48

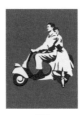

#19
로마의 휴일
Roman Holiday

50

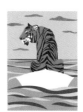

#20
라이프 오브 파이
Life of Pi

52

COLORING / 도안

MATERIALS
준비물

1. 도안
책에 있는 도안을 활용합니다. 만약 더 큰 사이즈의 도안이 필요하다면 확대 복사를 추천합니다. 원하는 크기로 확대 복사한 뒤, 아크릴화 전용지 혹은 캔버스 위에 먹지를 깔고 도안을 옮기면 됩니다.

2. 아크릴 물감
처음 물감을 구입할 때는 보통 12~13색 또는 24색 세트를 추천해드립니다. 하지만 낱색의 개별 물감도 2천 원대에 온/오프라인 화방이나 인터넷에서 쉽게 구입할 수 있습니다. 비교적 저렴한 국내 브랜드도 품질이 우수하기 때문에, 처음부터 너무 비싼 수입 물감을 구입하지 않아도 됩니다. 이 책에서는 제가 실제로 가장 자주 사용하는 13가지 색상을 소개했습니다. 이 13가지 색상만 있어도 무궁무진한 색을 만들 수 있으며, 책에 있는 모든 도안을 채색할 수 있습니다. 하지만 꼭 같은 물감이 아니더라도 가지고 있는 물감을 활용하여 다르게 채색하여도 좋습니다.

3. 종이 팔레트
아크릴 물감은 수채화 물감과는 다르게 짜놓은 물감이 굳으면 다시 사용하기가 어렵습니다. 그래서 일반 플라스틱이나 철 팔레트를 쓰지 않고 일회용 종이 팔레트를 사용합니다. 구입은 인터넷이나 화방에서 쉽게 할 수 있습니다.

4. 키친타월
붓에 묻은 물의 농도를 조절하거나 붓을 헹군 뒤 닦을 때 사용합니다. 일반 티슈보다 물에 강하기 때문에 키친타월을 사용하는 것이 좋습니다.

5. 앞치마
아크릴 물감의 단점은 옷에 묻으면 지우기가 힘들다는 것입니다. 피부에 묻은 물감은 씻으면 없어지지만, 의류에 묻으면 잘 지워지지 않습니다. 아크릴 물감을 사용할 때는 주변을 깨끗하게 정리하고, 앞치마를 걸치고 소매를 걷어 옷을 보호해야 합니다.

6. 유성 검정 네임펜 F 중간 글씨용, X 가는 글씨용
도안의 아주 작은 칸이나 글씨 등을 쓸 때는 세필붓보다 네임펜으로 쓰는 것이 편리합니다.

7. 물통
칸이 나눠져 있는 플라스틱 물통이 좋지만 꼭 화방에서 구매하지 않아도 됩니다. 카페에서 쓰는 테이크아웃 플라스틱 컵을 깨끗하게 세척하고 건조해서 사용해도 됩니다. 유리컵이나 세라믹으로 된 제품은 물감이 묻었을 때 세척하기 어려우므로 추천하지 않습니다.

8. 붓
아크릴 물감용 붓이 따로 있기는 하지만, 팝아트 도안에서는 붓 자국이 보이지 않게 하는 것이 중요하기 때문에 부드러운 모를 가진 수채화 물감용 평붓이 적합합니다. 여러 가지 붓을 사용해보고 자신에게 맞는 스타일을 찾아보는 것도 좋습니다. 이 책의 도안을 칠할 때는 평붓 큰 사이즈와 작은 사이즈, 그리고 세필붓이 적당합니다. 저는 국내 브랜드 화홍 771 라인의 10호와 1호, 그리고 화홍 320 라인의 세필 2호를 사용합니다.

9. 보관용 물감 통
인터넷으로 작은 물감 통을 구매하거나 화장품을 덜어 쓰는 뚜껑이 있는 플라스틱 밀폐 공병도 괜찮습니다. 섞어둔 물감을 다음에 사용하기 위해 보관할 때 필요합니다. 팔레트 위에 만들어둔 색을 나이프로 옮겨 공병에 담습니다. 장기간 사용하지 않으면 밀폐가 된다 하더라도 굳을 수 있으니 지연제를 살짝 뿌려두거나 빠른 시일 내에 쓰는 것을 추천합니다.

10. 지연제
작업할 때 물감이 금방 마르지 않게 해주는 보조제입니다. 반드시 필요한 것은 아니지만, 있으면 편리한 재료입니다. 지연제와 물을 2:8 정도의 비율로 희석해 분무하는 방법과 아크릴 물감과 직접 섞어 사용하는 방법이 있습니다. 너무 많은 양을 섞으면 일주일 넘게 마르지 않을 수 있으니 물감에 지연제 비율을 10% 정도만 사용하는 것이 바람직합니다.

11. 페인팅 나이프
두 가지 이상의 색을 섞을 때 나이프를 사용해서 골고루 섞는 게 중요합니다. 사용 후에는 물티슈 등으로 깨끗이 닦아 보관합니다. 나이프가 없다면 화장품 스패츌러나 나무 젓가락 등을 대신 사용해도 됩니다.

HOW TO PAINT

아크릴 물감 사용법

1. 아크릴 물감은 다른 물감에 비해 가격이 합리적이고 사용도 간편한 편입니다. 그래서 미술에 이제 막 입문한 초보자들에게도 적합하고, 한 번 사용해보면 쉽게 친근해질 수 있는 매력적인 물감입니다. 단, 아크릴 물감의 특징과 몇 가지 주의 사항을 잘 숙지하고 사용하는 것이 좋습니다.

2. 채색하기 전에 미리 채색할 환경을 조성해두어야 합니다. 물통에 물을 미리 따라두고, 키친타월도 미리 준비합니다. 그래야 물감이 마르는 상황 같은 기타 실수들을 방지할 수 있습니다.

3. 아크릴 물감은 채색하면 빨리 마르는 것이 장점이지만, 반면에 물감을 짜 두었을 때 금방 굳어버리는 단점도 가지고 있습니다. 물감은 그때그때 필요한 만큼만 짜서 쓰는 것이 좋습니다.

4. 아크릴 물감에 섞는 물의 농도에 따라 표현이 달라집니다. 물을 많이 섞어서 쓰면 투명한 수채화 효과가 나고, 물을 거의 섞지 않고 물감 위주로 사용하면 무게감 있는 유화의 효과가 나타납니다. 이 책에서 다루는 팝아트 그림을 위해서는 물을 적당한 양만 사용하는 것이 좋습니다. 또한 2회 정도 덧칠을 해주면 붓 자국이 남지 않게 매끄럽게 발리고 색상의 발색도 좋아집니다. 물감의 투명도에 따라 3회 이상 덧칠을 하는 경우도 있습니다.

5. 두 가지 이상의 물감을 섞을 때는 나이프를 사용해 골고루 섞습니다. 전문가용 나이프가 없다면 스패츌러를 사용해도 됩니다. 또한 한번에 2회 이상 칠할 만큼 넉넉한 양으로 만들어둡니다. 덧칠할 양이 모자라서 다시 섞으려면 이전에 만들었던 색을 100% 똑같이 만들기는 어렵기 때문입니다. 섞은 색이 굳어버리면 다시 사용하기가 어려우니 뚜껑이 있는 밀폐된 작은 물감통에 담아두거나, 지연제를 물감 대비 10% 정도의 비율로 물감 위에 살짝 뿌려두세요.

조색하는 방법 예

6. 채색할 때는 물감을 종이 팔레트 위에 필요한 만큼 짜고, 매끄럽게 칠해질 수 있도록 붓에 물을 살짝 적셔서 물감을 붓털 양면에 골고루 바릅니다. 초벌을 할 때는 붓 자국이 많이 보일 수밖에 없습니다. 초벌이 마르면 초벌 때보다 물감을 조금 더 많이 사용한다고 생각하고 덧칠합니다. 경우에 따라서 재벌 건조 후에도 다시 덧칠할 수 있습니다. 덧칠은 붓 자국의 얼룩을 가리는 데 가장 좋은 방법입니다.

7. 넓은 면적을 칠할 때는 큰 붓을 사용해 붓 자국을 최소화합니다. 중간 너비의 면적을 칠할 때는 평붓 1호를, 세밀한 부분은 세필붓을 사용합니다. 세필붓은 붓끝이 뾰족해서 힘을 주어 칠하게 되면 긁힌 자국처럼 보일 수 있습니다. 세필붓으로 큰 면적을 칠하게 되면 붓 자국이나 얼룩이 많이 생길 수 있으니 주의하세요.

8. 밝은색에서 어두운색의 순서로 채색하는 것을 추천합니다. 경우에 따라서는 순서를 바꾸어 칠해도 무관합니다.

9. 아크릴 물감은 종이 이외에도 캔버스, 나무, 가구 DIY 등 다양한 용도로 사용할 수 있습니다. 다만 옷에 묻으면 지워지지 않기 때문에 채색작업을 할 때는 특별히 주의해서 옷에 묻지 않게 해야 합니다.

10. 붓에 아크릴 물감이 묻어있는 상태에서 붓이 굳어버리면 다시 사용할 수 없습니다. 미리 물통에 붓을 담가두거나, 번거롭더라도 사용하고 나면 그때그때 헹구어줍니다. 또 붓을 물에 너무 오래 담가두면 붓털의 접착풀이 약해져서 붓털이 빠질 수 있으니 주의합니다.

COLOR CHIP

아크릴 물감 색상표

이 책에 실린 모든 도안은 다음 13가지 색으로 모두 칠할 수 있습니다. 기본적으로 가장 필요한 색을 비롯해 제가 자주 사용하는 파스텔 톤의 색상들을 함께 골랐습니다. 도안마다 2가지 이상의 색을 섞어서 사용하는 경우가 있는데, 이때 어떤 비율로 섞는지에 따라 다양한 색이 나오기도 합니다.

제가 사용한 색과 꼭 동일하게 사용하지 않으셔도 됩니다. 우연히 섞은 색이 마음에 들 수도 있으니 기대하는 마음으로 나만의 색을 만들어 보는 것도 좋은 방법입니다. 다만 너무 많은 색을 한꺼번에 섞으면 검은색에 가까운 탁한 색이 나타날 수 있으니 주의하세요.

알파색채 실버 아크릴 컬러 기준

901 Titanium White 흰색	903 Permanent Yellow Light 밝은 노란색	910 Jaune Brilliant 연살구색	945 Medium Magenta 분홍색
913 Permanent Orange 오렌지색	916 Coral Red 코랄 레드	920 Carmine 빨간색	954 Sap Green 진녹색
946 Emerald Green 민트색	936 Cobalt Blue 파란색	924 Burnt Sienna 갈색	941 Violet 보라색
999 Black 검은색			

901 Titanium White 흰색
흰색은 어떤 색과 섞어도 파스텔톤이 됩니다. 불투명하고 커버력이 좋아서 한 번만 칠해도 깔끔합니다.

903 Permanent Yellow Light 밝은 노란색
투명한 편이라 얼룩이 지기 쉽지만 채도가 높아 팝아트에 많이 쓰이는 색입니다. 얼룩을 없애려면 흰색을 소량 섞어서 칠하는 방법이 있습니다.

910 Jaune Brilliant 연살구색
불투명한 연한 핑크색으로 칠해도 얼룩이 없는 편이고, 인물들의 피부색이나 밝은 칸에 많이 쓰입니다.

945
Medium
Magenta
분홍색

채도가 높아 팝아트에서 쨍한 느낌을 주기 위해 바탕으로 많이 쓰입니다. 흰색을 섞으면 벚꽃처럼 연한 핑크색을 만들 수도 있습니다.

913
Permanent
Orange
오렌지색

귤색보다는 진하고 홍시색보다는 밝은 오렌지색입니다. 투명한 편이기 때문에 초벌할 때는 옅게 펴 바른 후, 덧칠할 때 물감을 많이 쓰는 것이 좋습니다. 민트 같은 녹색 계열과 잘 어울립니다.

916
Coral Red
코랄 레드

우리가 자주 봐왔던 빨강이나 오렌지보다는 독특한 색입니다. 대부분의 다른 색들과도 잘 어울리고 매력적인 색상이라 개인적으로도 작품에 많이 사용하고 있습니다. 붉은 산홋빛으로도 불리는 코랄 레드는 빨강, 다홍, 오렌지처럼 강렬하기도 하지만 크리미creamy한 듯 부드럽게 보이기도 하는 색입니다.

920
Carmine
빨간색

강렬하기 때문에 포인트로 쓰기 좋고, 과감한 배색을 할 때 배경에도 자주 사용하는 팝아트에서 없어서는 안 될 색상입니다. 약간 투명한 편이므로 얼룩이 지지 않도록 초벌할 때는 옅게 칠한 후 덧칠할 때 물감을 많이 쓰는 것이 좋습니다.

954
Sap Green
진녹색

적당한 채도를 띄고 있어서 너무 어둡거나 가볍지 않은 색으로, 다른 색을 돋보이게 하기도 합니다. 투명도가 있는 편이라 연살구색이나 흰색 등 불투명한 컬러를 살짝 섞어 사용하면 얼룩을 줄일 수 있습니다.

946
Emerald Green
민트색

개인적으로 팝아트 작품을 그릴 때 가장 좋아하고 자주 사용하는 색상 중 하나입니다. 대부분의 색과 잘 어울리며 커버력이 좋고 얼룩도 없는 편이라 다루기 쉽습니다.

936
Cobalt Blue
파란색

얼핏 보면 두터운 느낌의 파란색입니다. 하지만 칠했을 때 얼룩이 생기므로 채색할 때 조심히 칠해야 합니다. 검은색 대신 사용하면 좀 더 빈티지한 느낌을 줄 수 있기 때문에 재밌는 팝아트를 만들 수 있습니다.

924
Burnt Sienna
갈색

오래된 듯 빛바랜 느낌의 도안을 만들고 싶을 때나 따뜻한 느낌을 원할 때 검은색 대신 사용하는 경우가 많습니다. 얼룩이 생기기 쉬우므로 초벌할 때는 옅게 채색한 뒤, 덧칠할 때 물감을 많이 쓰는 것이 좋습니다. 흰색을 소량 섞으면 부드러운 연갈색 카푸치노 컬러를 만들 수 있습니다.

941
Violet
보라색

실제로 칠했을 때는 우리가 생각하는 보라색보다 좀 더 어둡습니다. 많이 투명한 편이라 얼룩이 잘 생기기 때문에 저는 흰색이나 연살구색을 소량 섞어서 사용합니다. 마찬가지로 초벌할 때는 수채화처럼 옅게 칠해둔 후, 덧칠할 때 물감을 많이 써야 얼룩을 줄일 수 있습니다.

999
Black
검은색

검은색을 사용하는 순서는 대부분 맨 마지막으로 도안을 깔끔하게 정리해주는 역할을 합니다. 배경을 검은색으로 칠하면 전체적인 분위기를 차분하게 만들 수 있지만, 너무 과하게 사용하면 그림이 어두워 보일 수 있으니 주의하세요.

PAINTING HOLIDAY

TUTORIAL

튜토리얼

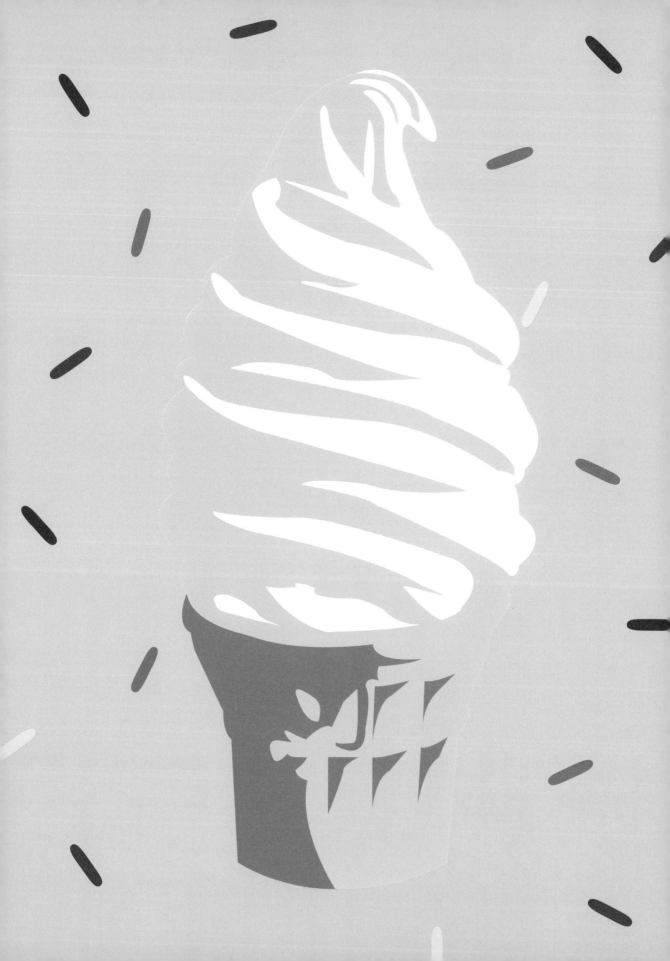

아이스크림
Ice Cream

한 입 머금으면 입안에 달콤한 맛이 사르르 녹아드는 소프트 아이스크림. 금방이라도 녹아내릴 듯 부드러운 바닐라 아이스크림을 그려보세요. 뽀얀 바닐라 색상을 한 겹 한 겹 칠할 때마다 행복한 기분이 들 거예요.

Color Chip

Titanium White
흰색

Permanent
Yellow Light
밝은 노란색

Jaune Brilliant
연살구색

Medium Magenta
분홍색

Carmine
빨간색

Emerald Green
민트색

Cobalt Blue
파란색

Burnt Sienna
갈색

How to Paint

1. 아이스크림의 하얀 부분을 흰색으로 채색합니다. 도안 선이 보일 정도로만 옅게 덮어서 칠해줍니다.

2. 흰색이 마르면, 연살구색으로 아이스크림의 어두운 부분과 콘의 밝은 부분을 칠합니다.

3. 콘의 어두운 부분은 연살구색과 갈색을 6:4 비율로 섞어서 만든 색으로 채색합니다. 2회 이상 채색할 양을 만들어줍니다.
 Color Mix 6 + 4 = ▨

4. 바탕에 칠할 하늘색은 흰색, 민트색, 파란색을 6:2:2 비율로 섞어서 만듭니다. 나이프 등을 사용해 섞으며 덧칠할 수 있는 양까지 넉넉히 만들어줍니다.
 Color Mix 6 + 2 + 2 = ▨

5. 4번 과정의 비율대로 섞어서 만들어진 하늘색으로 바탕을 전체적으로 칠합니다. 단, 스프링클 부분은 남겨두고 채색합니다.

6. 2번부터 3번 과정까지 동일하게 한 번 더 반복하여 덧칠합니다.

7. 5번 과정에서 바탕에 칠한 하늘색 초벌이 마르면 다시 한 번 넓게 펴 바르며 덧칠합니다.

8. 마지막으로 바탕에 뿌려진 스프링클을 빨간색, 분홍색, 밝은 노란색, 파란색으로 알록달록 채색합니다. 마르면 한 번씩 덧칠하여 완성합니다.

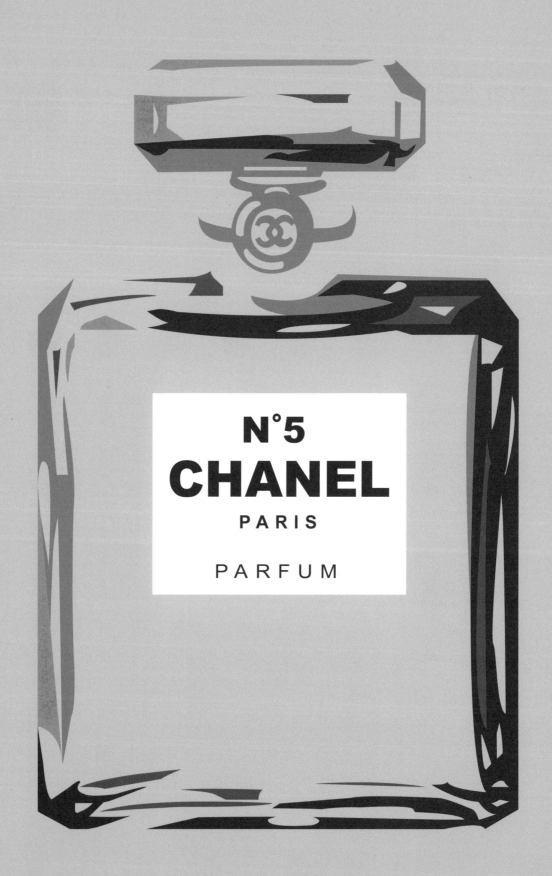

샤넬 NO.5
Chanel No.5

'마릴린 먼로가 잠자리에 들 때 잠옷 대신 몸에 걸치는 유일한 옷'으로 더욱 유명한 샤넬 NO.5. 20세기에 출시되었지만 지금 봐도 세련되고 현대적이기까지 한 향수의 명작으로 손꼽히는 제품입니다. 고급스러운 매력을 풍기는 이 향수병의 디자인을 팝아트 느낌으로 재탄생 시켜볼까요?

Color Chip

901	945	913	920	941	999
Titanium White 흰색	Medium Magenta 분홍색	Permanent Orange 오렌지색	Carmine 빨간색	Violet 보라색	Black 검은색

How to Paint

1. 로고가 쓰여 있는 네모 칸을 흰색으로 칠합니다. 글씨가 보일 정도로만 덮어서 옅게 칠해줍니다.

2. 전체적으로 연보라색 바탕을 먼저 칠해줍니다. 바탕에 칠할 연보라색은 보라색과 흰색을 2:8의 비율로 섞어서 만듭니다. 두 번 이상 칠할 수 있는 넉넉한 양을 나이프로 골고루 섞어 만드세요. 향수 형태를 만드는 가는 칸에 바탕색이 조금씩 넘어가도 괜찮습니다. 단, 가는 칸의 도안을 알아볼 수 있는 정도로만 칠합니다. 1번 과정에서 칠한 흰색 네모 칸은 칠하지 않고 남겨둡니다.

 Color Mix 2 + 8 =

3. 연보라색 바탕이 마르면 다시 한 번 더 바탕을 덧칠합니다. 큰 붓을 사용하면 얼룩을 줄일 수 있습니다.

4. 덧칠한 바탕이 마르면, 세필붓을 사용하여 분홍색으로 향수병 왼편의 길고 가는 부분과 향수병 입구 부분(샤넬 로고가 있는 부분) 등의 분홍색 칸을 칠합니다. 초벌이 마르면 덧칠해줍니다.

5. 세필붓을 사용해 주황색 칸은 오렌지색으로, 빨간색 칸은 빨간색으로 칠합니다. 초벌이 마르면 얼룩이 보이지 않게 덧칠합니다.

6. 향수병의 가장 어두운 부분을 보라색으로 칠하고, 초벌이 마르면 덧칠합니다.

7. 검은색 물감을 사용하여 검은색 글씨를 세필붓으로 써주면 완성입니다. 만약 깔끔하게 쓰기가 어렵다면 그림이 다 마른 후 네임펜으로 따라 쓰시면 됩니다.

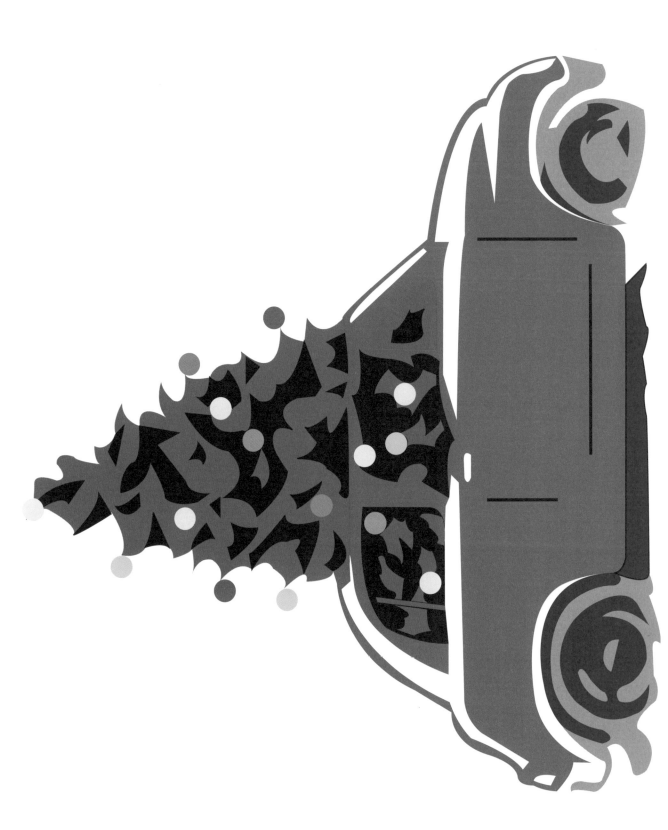

#3 ★★★☆☆

크리스마스트리
Christmas tree

동독 시절 국민차로도 불렸던 귀여운 트라반트Trabant에 차만큼 커다란 전나무를 실은 모습이에요. 유럽에서는 크리스마스 시즌이 되면 아무리 날씨가 춥다고 해도 꼭 전나무를 사서 여러 장식으로 꾸며줍니다. 빨간 자동차와 초록색 트리가 함께 있으니 더욱 크리스마스 분위기가 살아나는 것 같지 않나요? 정성스럽게 채색해서 따뜻하고 설레는 마음을 담아 소중한 사람에게 카드로 전해보세요.

Color Chip

901	903	945	913	920	954	946	999
Titanium White 흰색	Permanent Yellow Light 밝은 노란색	Medium Magenta 분홍색	Permanent Orange 오렌지색	Carmine 빨간색	Sap Green 진녹색	Emerald Green 민트색	Black 검은색

How to Paint

1. 전면을 흰색으로 칠합니다. 단, 도안이 희미하게 보일 수 있도록 옅게 칠합니다.

2. 흰색 물감이 모두 마르면, 빨간색으로 자동차의 몸통 부분을 칠합니다. 넓은 면적은 넓은 붓으로, 좁은 면적은 세필붓을 번갈아 사용하며 칠해줍니다. 이때 물감이 묻은 붓이 굳지 않도록 주의합니다.

3. 전나무의 밝은 부분을 진녹색으로 칠합니다. 칸이 복잡하기 때문에 충분한 시간을 가지고 여유 있게 채색합니다.

4. 검은색과 흰색을 3:7 비율로 섞어 옅은 회색을 만들고 바퀴 부분의 밝은 칸을 칠합니다. 두 번 이상 칠해야 하니 조색할 때 넉넉한 양을 만들어줍니다.
 Color Mix 3 + 7 =

5. 빨간색 물감이 모두 말랐으면 2번 과정을 다시 덧칠합니다.

6. 전나무의 밝은 면적이 말랐으면 3번 과정의 진녹색을 덧칠합니다. 좁은 칸일수록 물감을 조금 더 사용하면 얼룩이 덜 생깁니다. 그다음 4번 과정을 덧칠합니다.

7. 전나무의 동그란 방울 장식들은 본인이 좋아하는 색 5가지 정도를 선택해 채워줍니다. 저는 빨간색, 밝은 노란색, 분홍색, 민트색, 오렌지색을 사용했습니다. 방울 장식도 마찬가지로 두 번씩 채색해야 얼룩이 생기지 않습니다.

8. 칠해둔 모든 면이 말랐으면 검은색으로 전나무의 어두운 부분과 차 문의 테두리, 바퀴, 그림자 등을 칠하여 완성합니다. 얼룩이 보이면 살짝 덧칠해줍니다.

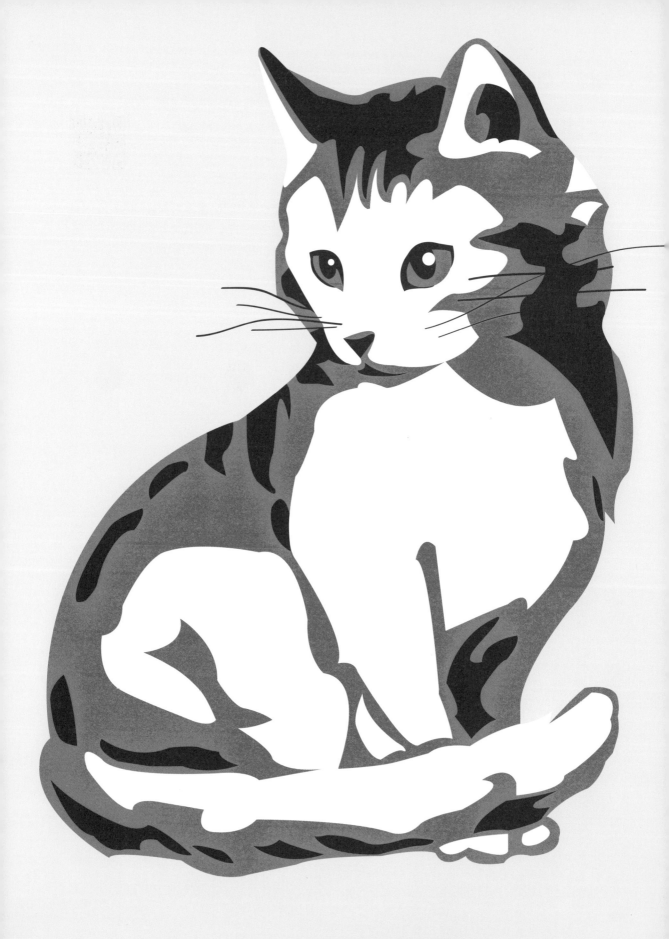

#4 ★ ★ ★ ☆ ☆

고양이
Cat

어딘가를 묵묵히 응시하고 있는 고양이입니다. 밝은 노란색과 통통 튀는 오렌지색을 더해 고양이만의 묘한 매력을 팝아트로 표현해보세요.

Color Chip

901	903	913	941
Titanium White 흰색	Permanent Yellow Light 밝은 노란색	Permanent Orange 오렌지색	Violet 보라색

How to Paint

1. 고양이의 하얀 부분을 흰색으로 칠합니다. 선을 조금 넘겨서 칠해도 도안이 비칠 정도라면 괜찮습니다.

2. 흰색이 마르는 동안 바탕을 밝은 노란색으로 채색합니다.

3. 흰색이 모두 마르면 오렌지색으로 고양이의 중간 톤과 눈을 칠합니다. 도안의 뾰족한 부분은 세필붓을 사용해 조심스럽게 칠합니다.

4. 물감이 모두 마르면 2번부터 3번까지의 채색 과정을 다시 반복하여 덧칠합니다.

5. 덧칠한 물감이 모두 마르면 보라색과 흰색을 9:1 비율로 골고루 섞어 고양이 눈과 몸의 어두운 부분을 채우듯 채색합니다. 마르면 덧칠합니다.

 Color Mix 9 + 1 = ■

6. 5번 과정에서 조색해둔 물감을 세필붓에 묻혀서 수염을 그립니다.

7. 흰색으로 눈동자의 하얀 하이라이트 부분을 점찍듯 그려 완성합니다.

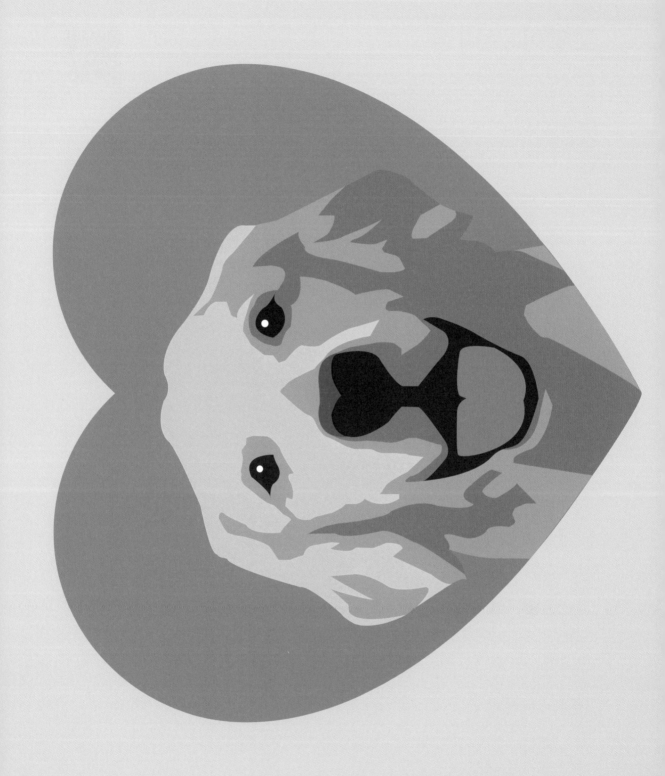

골든 리트리버
Golden Retriever

골든 리트리버는 커다란 덩치에 비해서 친밀하고 순수한 성격을 가지고 있어서 정말 매력적이지요. 골든 리트리버의 순박한 표정과 멋진 황금색 털을 살려서 채색해보세요.

Color Chip

901	903	910	945	924	999
Titanium White 흰색	Permanent Yellow Light 밝은 노란색	Jaune Brilliant 연살구색	Medium Magenta 분홍색	Burnt Sienna 갈색	Black 검은색

How to Paint

1. 연살구색과 노란색을 6:4의 비율로 섞어 강아지 얼굴에서 가장 밝은 칸을 칠합니다. 물감을 섞을 때는 2회 이상 채색할 수 있는 넉넉한 양을 만들어줍니다.
 Color Mix 6 + 4 =

2. 연살구색으로 하트 모양 바깥쪽의 바탕을 넓게 펴 바르며 채색합니다.

3. 연살구색과 갈색을 7:3의 비율로 섞어 2회 이상 칠할 양을 만들어줍니다. 그다음 강아지 얼굴에서 두 번째로 밝은 부분을 칠합니다.
 Color Mix 7 + 3 =

4. 분홍색으로 하트 모양의 안쪽 부분과 혀를 칠합니다.

5. 갈색과 연살구색을 5:5의 비율로 섞어 넉넉한 양을 만든 후, 강아지의 코 주변과 귀, 턱 쪽의 그림자 등 어두운 부분을 채색해줍니다.
 Color Mix 5 + 5 =

6. 1번 과정의 가장 밝은 부분이 모두 말랐다면 동일하게 다시 덧칠합니다.

7. 3번부터 5번 과정을 다시 반복하여 덧칠합니다.

8. 2번 과정의 연살구색 바탕을 넓은 붓으로 덧칠하여 얼룩을 없애줍니다.

9. 검은색과 흰색을 5:5로 소량 섞어둔 후, 콧등을 칠합니다. 그다음 검은색으로 눈과 코, 입의 검은 칸을 칠합니다.
 Color Mix 5 + 5 =

10. 9번 과정을 한 번 더 반복합니다.

11. 세필붓을 사용해서 흰색 물감으로 눈의 하이라이트를 콕 찍어 주면 완성입니다.

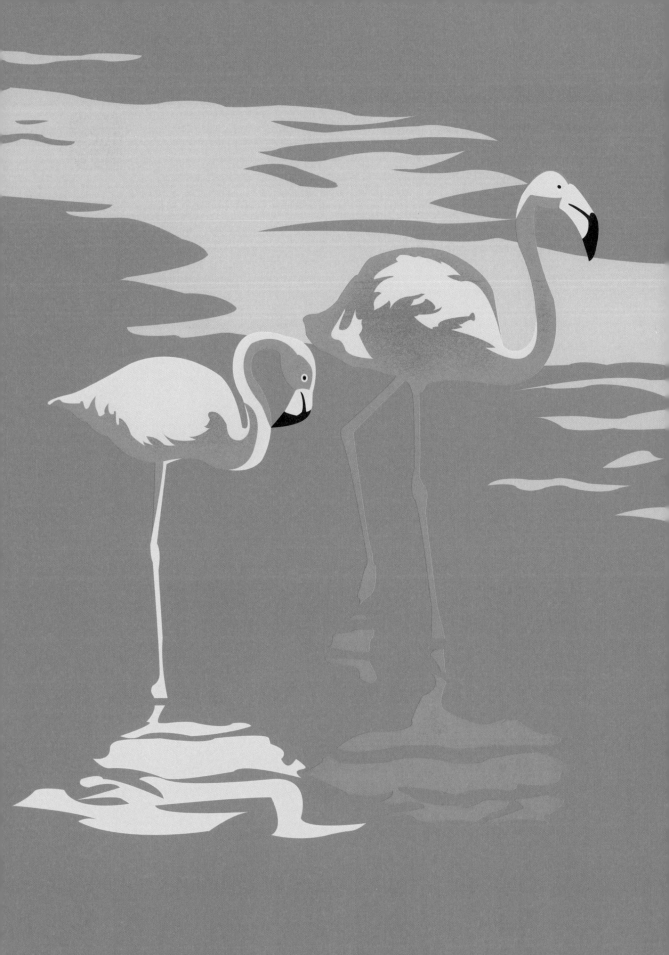

#6 ★★★★☆

플라밍고
Flamingo

빈티지한 핑크빛을 지닌 플라밍고입니다. 기다란 다리와 목을 가진 플라밍고의 우아한 움직임을 보고 있을 때면 꼭 꿈을 꾸고 있는 것만 같은 기분이 들어요.

Color Chip

901	903	910	916	936	999
Titanium White 흰색	Permanent Yellow Light 밝은 노란색	Jaune Brilliant 연살구색	Coral Red 코랄 레드	Cobalt Blue 파란색	Black 검은색

How to Paint

1. 먼저 플라밍고의 연한 분홍색 부분과 왼쪽의 그림자를 연살구색으로 채색합니다.

2. 물 표면의 밝은 하늘색 칸은 파란색과 흰색을 2:8 비율로 섞어 2회 이상 채색할 양으로 만든 뒤, 한 번 채색해줍니다.
 Color Mix 2 + 8 = ▨

3. 1번 과정에서 칠한 플라밍고의 연한 분홍색 부분이 마르면 다시 한 번 덧칠합니다.

4. 2번 과정에서 칠한 밝은 하늘색 부분이 다 마르면 덧칠합니다.

5. 코랄레드로 플라밍고의 짙은 분홍색 부분과 오른쪽의 그림자를 채색합니다.

6. 물 표면의 나머지 바탕 부분은 파란색과 흰색을 4:6 비율로 섞어 짙은 하늘색으로 2회 이상 채색할 넉넉한 양을 만든 뒤 채색합니다.
 Color Mix 4 + 6 = ▨

7. 5번 과정에서 칠해 둔 코랄 레드가 마르면 한 번 더 덧칠합니다.

8. 6번 과정에서 칠한 짙은 하늘색 바탕이 다 마르면 다시 한 번 덧칠합니다.

9. 세필붓을 사용해 밝은 노란색으로 눈동자 테두리를 그려줍니다.

10. 세필붓을 사용해 검은색으로 부리와 눈동자를 그려주면 완성입니다.

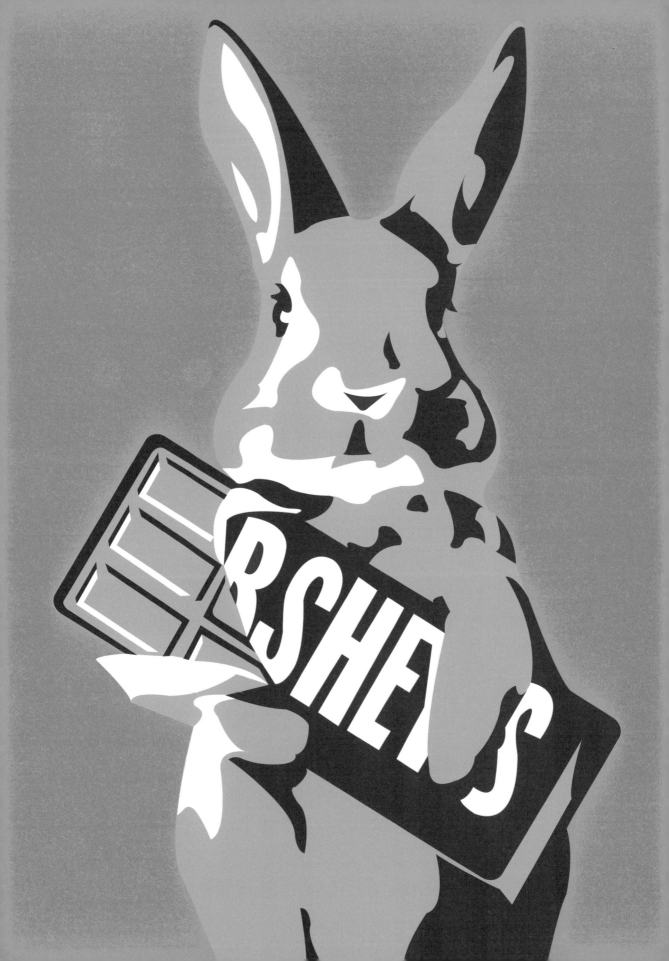

#7 ★★★★☆

토끼
Rabbit

달콤한 초콜릿을 들고 찾아온 귀여운 토끼의 모습이에요. 사랑을 고백해야 하는데 용기가 부족하다면, 이런 깜찍한 토끼가 대신 마음을 전해주면 어떨까요?

Color Chip

901	910	916	924	999
Titanium White 흰색	Jaune Brilliant 연살구색	Coral Red 코랄 레드	Burnt Sienna 갈색	Black 검은색

How to Paint

1. 흰색 물감으로 토끼와 초콜릿의 하얀 부분을 채색합니다. 흰색이 마르면 경계선 부분을 더 어두운색으로 칠해서 다듬어야 하기 때문에 칸을 조금 넘어가도 괜찮습니다.

2. 흰색을 말리는 동안 바탕의 넓은 면적을 코랄 레드로 칠합니다.

3. 갈색과 연살구색을 6:4 비율로 섞어서 2회 이상 채색할 넉넉한 양을 만듭니다.

4. 3번 과정에서 만든 색으로 토끼의 밝은 갈색 몸통과 초콜릿의 밝은 갈색 부분을 칠합니다.

5. 2번 과정에서 채색한 바탕이 말랐으면 코랄 레드로 다시 덧칠합니다.

6. 4번 과정에서 채색한 부분이 말랐으면 다시 덧칠합니다.

7. 세필붓을 사용해 검은색 물감으로 조심스럽게 검은 부분을 채색하면 완성입니다.

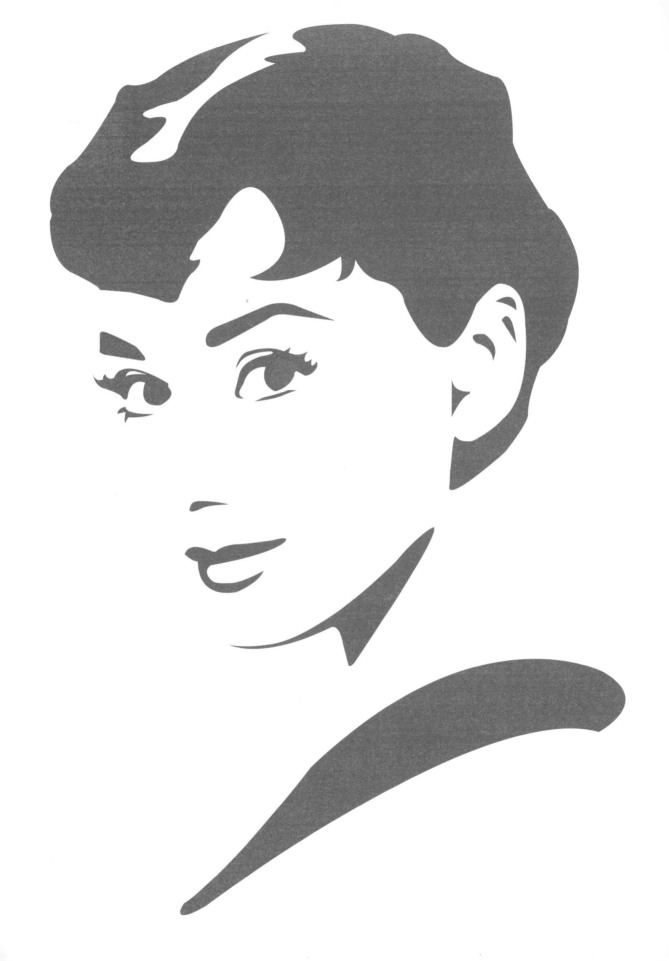

오드리 헵번
Audrey Hepburn

"매혹적인 입술을 가지고 싶다면 친절한 말을 하라. 사랑스러운 눈을 가지고 싶다면 다른 사람들에게서 좋은 점을 보아라. 아름다운 자세를 가지고 싶다면 결코 당신 혼자 걸어가는 것이 아님을 명심해서 걸어라."

할리우드를 대표하는 세계적인 배우이면서도 검소한 생활과 봉사활동으로 사려 깊은 인생을 살았던 오드리 헵번입니다. 진정한 아름다움은 외면이 아닌 내면에서부터 시작되는 것임을 몸소 삶으로 실천하며 보여준 명배우 중 한 명이지요.

아무리 시대가 변하더라도, 대중의 기억 속에서 그녀는 영원히 아름다운 진정한 스타로 기억될 거예요.

Color Chip

901
Titanium White
흰색

916
Coral Red
코랄 레드

How to Paint

1. 흰색으로 그림 전체를 엷게 펴 바릅니다.

2. 흰색이 완전히 마르고 나면, 코랄 레드로 도안을 채우며 채색합니다.

3. 코랄 레드가 모두 말랐다면 더 선명한 발색을 위해 다시 한 번 덧칠하면 완성입니다. 눈, 코, 입, 귀 부분은 세필붓을 사용해 조심스럽게 채색합니다.

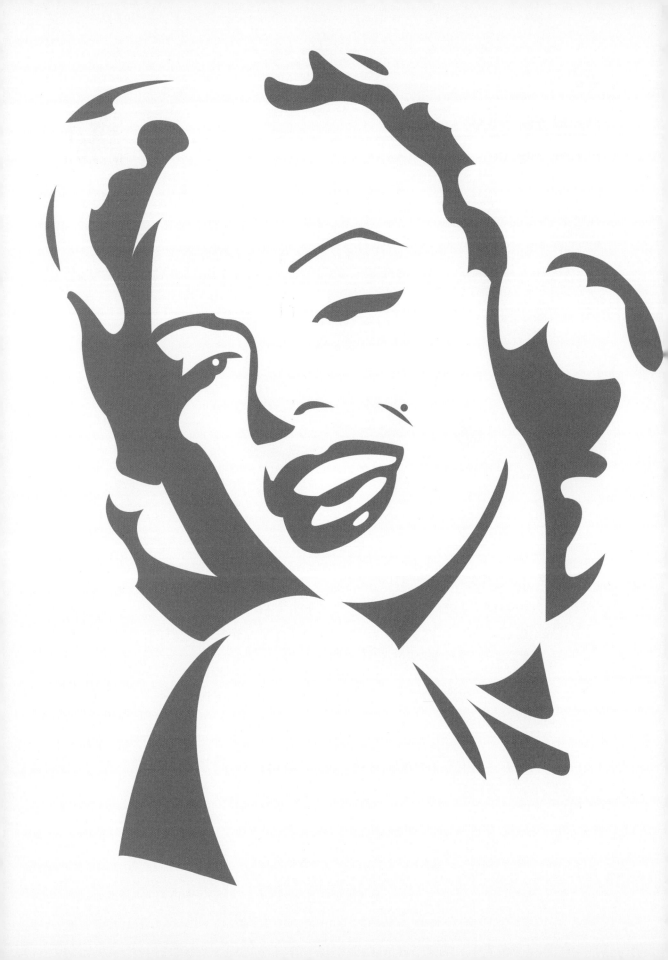

마릴린 먼로
Marilyn Monroe

세계적인 스타이자 만인의 연인이었던 그녀. 마릴린 먼로하면 가장 먼저 떠오르는 것은 그녀의 미모겠지만, 사실 그녀는 독서를 매우 좋아했으며 사람들에게 힘이 되는 명언들을 많이 남기기도 한 인물입니다. 영화 같은 삶을 살다 간 세계적인 뮤즈이자 영원한 아이콘. 마릴린 먼로를 그려볼게요.

Color Chip

901

Titanium White
흰색

903

Permanent
Yellow Light
밝은 노란색

945

Medium Magenta
분홍색

941

Violet
보라색

How to Paint

1. 흰색과 밝은 노란색을 7:3의 비율로 넉넉히 섞어 전체적인 바탕을 칠합니다. 도안 선들이 보일 수 있도록 농도를 잘 조절해 옅게 펴 바릅니다. 모두 마르면 전체적으로 다시 덧칠합니다.
 Color Mix 7 + 3 =

2. 바탕에 덧칠한 노란색이 모두 말랐으면 분홍색과 보라색을 6:4의 비율로 골고루 섞어 2회 이상 채색할 양을 만듭니다. 이 연보라색으로 그림에서 어두운 부분을 채색하면 완성입니다. 세밀한 칸들은 세필붓을 사용해 섬세하게 칠합니다.
 Color Mix 6 + 4 =

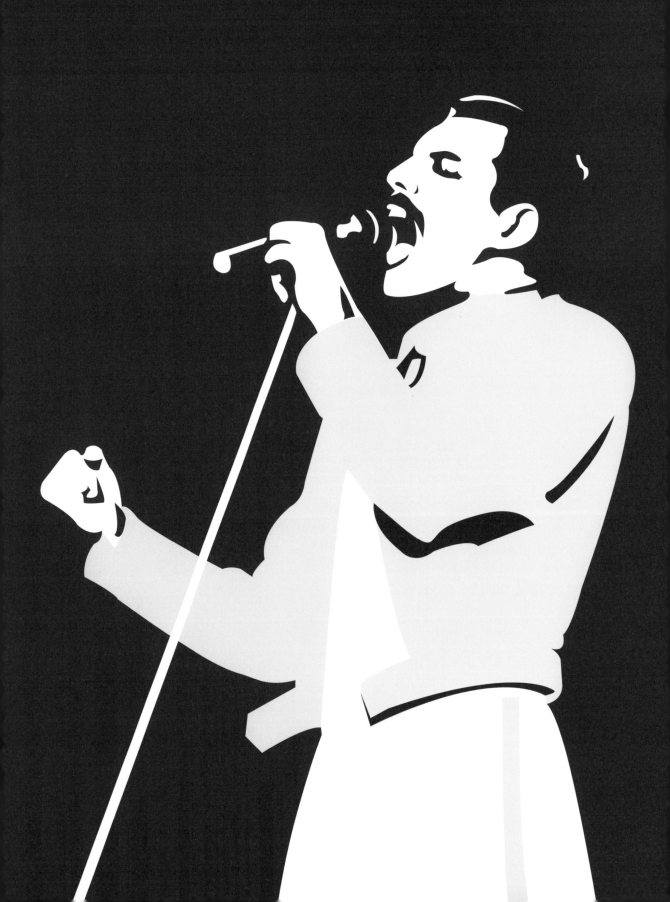

보헤미안 랩소디
Bohemian Rhapsody

관중을 사로잡는 화려한 퍼포먼스, 시대를 앞서가는 선도적이고 독창적인 음악으로 전 세계 수많은 이들을 열광케 했던 영국의 록밴드 퀸Queen. 그들이 만든 여러 가지 명곡들이 있지만, 그 중에서도 특히 보헤미안 랩소디는 실험적인 구성과 충격적인 가사에도 불구하고 엄청난 성공을 거두며 퀸을 세계적인 스타로 만드는 데 아주 결정적인 역할을 한 걸작입니다. 퀸의 리드 싱어이자 타고난 음악적 역량을 가진 영원한 로커, 무대 위 프레디 머큐리의 모습을 팝아트로 기억해보세요.

Color Chip

901	903	999
Titanium White 흰색	Permanent Yellow Light 밝은 노란색	Black 검은색

How to Paint

1. 도안에서 하얀 부분을 흰색으로 칠합니다. 선을 조금 넘겨서 칠해도 도안이 비칠 정도라면 괜찮습니다.

2. 흰색이 마르면 밝은 노란색으로 프레디 머큐리가 입은 자켓과 바지의 노란 줄 부분을 채색합니다.

3. 밝은 노란색이 마르면 한 번 덧칠합니다.

4. 덧칠까지 완전히 마르면 검은색으로 도안의 어두운 부분을 모두 칠하면 완성입니다. 이때 얼굴과 손, 마이크 등 작은 칸은 세필붓을 사용하고, 바탕의 넓은 부분은 얼룩이 지지 않도록 넓은 붓을 사용합니다.

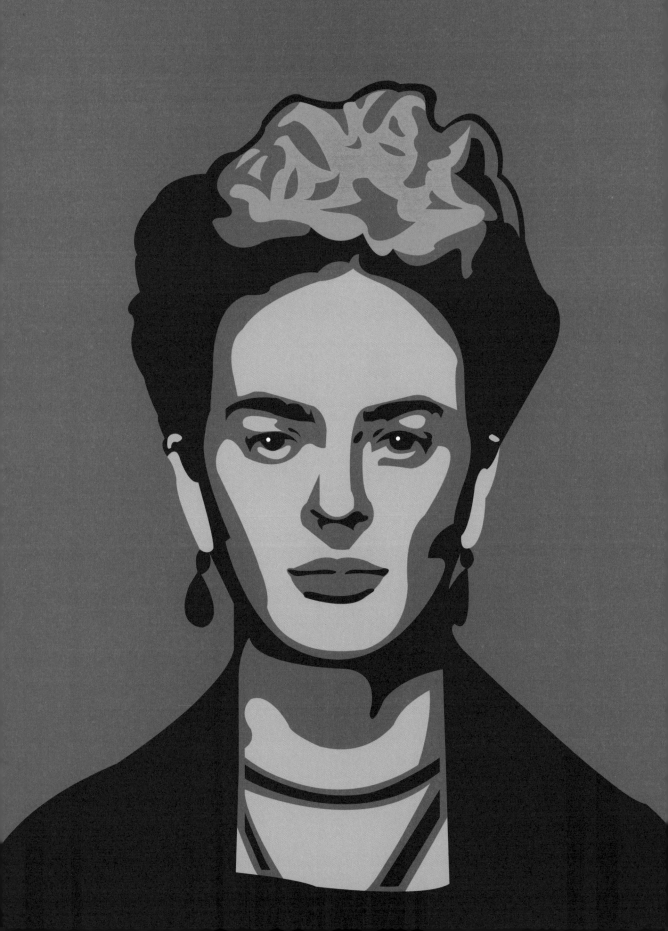

프리다 칼로
Frida Kahlo

사고로 인한 신체적인 아픔과 사랑하는 사람에게 받은 정신적 고통을 강렬한 색채의 예술로 승화시킨 화가, '프리다 칼로'입니다. 스스로를 예술적 주제로 삼은 그녀의 자화상은 그 어떤 그림보다 인상적이어서 긴 여운을 남깁니다. 가혹한 운명 속에서도 삶에 대한 의지와 위로를 그림으로 탄생시켰던 그녀의 모습을 팝아트만의 느낌으로 재해석해보세요.

Color Chip

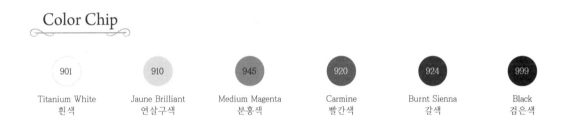

901	910	945	920	924	999
Titanium White 흰색	Jaune Brilliant 연살구색	Medium Magenta 분홍색	Carmine 빨간색	Burnt Sienna 갈색	Black 검은색

How to Paint

1. 연살구색과 갈색을 6:4의 비율로 골고루 섞어 2회 이상 채색할 양을 만든 후, 피부의 밝은 부분(정면 얼굴과 귀와 목의 밝은 톤)을 칠합니다.
 Color Mix 6 + 4 = ▮

2. 흰색과 분홍색을 2:8 비율로 섞은 다음, 머리 위에 있는 꽃 장식의 밝은 부분을 칠합니다.
 Color Mix 2 + 8 = ▮

3. 빨간색으로 얼굴과 머리 꽃 장식, 목걸이의 빨간 부분과 바탕을 칠합니다. 얼굴과 목 부분은 작은 붓과 세필붓을 사용하고, 바탕은 넓은 붓으로 펴 바르듯 채색합니다.

4. 1번 과정에서 만들어 둔 옅은 갈색으로 얼굴 정면을 다시 덧칠합니다.

5. 2번 과정에서 만들어 둔 옅은 분홍색으로 머리 꽃 장식의 밝은 부분을 덧칠합니다.

6. 3번 과정에서 칠한 빨간색 부분이 마르면 동일하게 한 번 더 덧칠합니다.

7. 세필붓을 사용해 검은색으로 인물의 눈, 코, 입과 귀걸이 부분을 조심스럽게 정리하듯 그립니다. 머리카락이나 옷 등 나머지 넓은 부분은 얼룩이 보이지 않도록 넓은 붓을 사용하여 채색합니다.

8. 세필붓을 사용해 흰색으로 눈동자의 하이라이트 부분을 그려서 완성합니다.

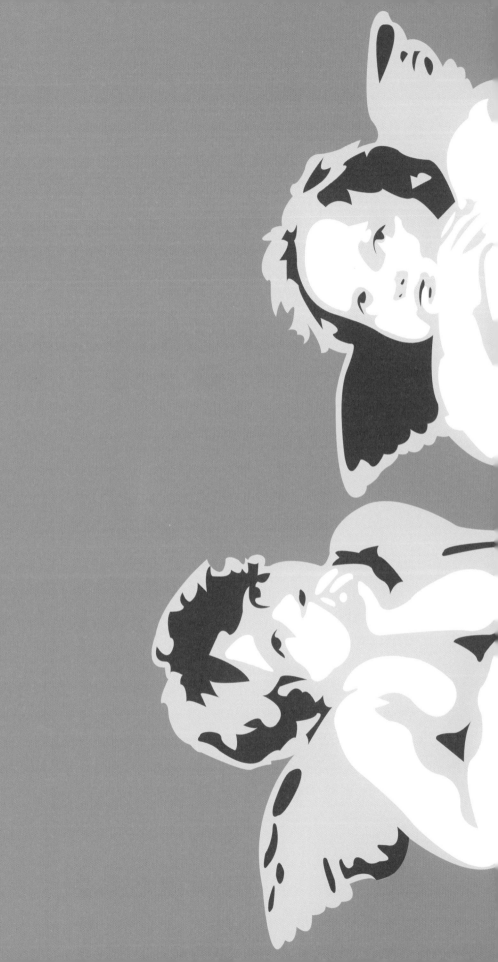

#12 ★★★☆☆

아기 천사
Putto

라파엘로의 「시스티나 마돈나」 Sistine Madonna 작품 하단에 그려진 두 명의 아기 천사입니다. 아마 대부분의 사람들이 작품의 전체적인 그림이나 제목은 모르더라도, 이 천사들은 어디선가 한 번쯤은 봤을 정도로 유명한 작품인데요. 천진난만한 표정의 천사들 덕분에 그림이 더욱 서정적으로 느껴지기도 합니다. 허공을 바라보며 골똘히 생각에 잠긴 아기 천사들의 모습이 참 귀엽죠?

Color Chip

901
Titanium White
흰색

910
Jaune Brilliant
연살구색

924
Burnt Sienna
갈색

How to Paint

1. 흰색으로 천사들의 하얀 부분을 채색합니다. 도안이 살짝 보일 정도까지는 덮여도 괜찮으니 옅게 잘 펴 발라줍니다.

2. 흰색이 모두 마르면 연살구색으로 천사들의 중간 톤을 채색합니다.

3. 갈색에 연살구색을 5:5 비율로 넉넉히 섞어 바탕을 칠합니다. 면적이 넓으므로 덧칠할 양까지 넉넉하게 섞어둡니다.
 Color Mix 5 + 5 = █

4. 물감이 모두 마르면 2번부터 3번까지의 과정을 다시 반복하여 덧칠합니다.

5. 덧칠한 물감이 모두 마르면 갈색으로 천사의 가장 어두운 칸을 채색합니다. 눈동자와 날개 등은 칸이 좁으니 세필붓을 사용해 조심스럽게 칠해 완성합니다.

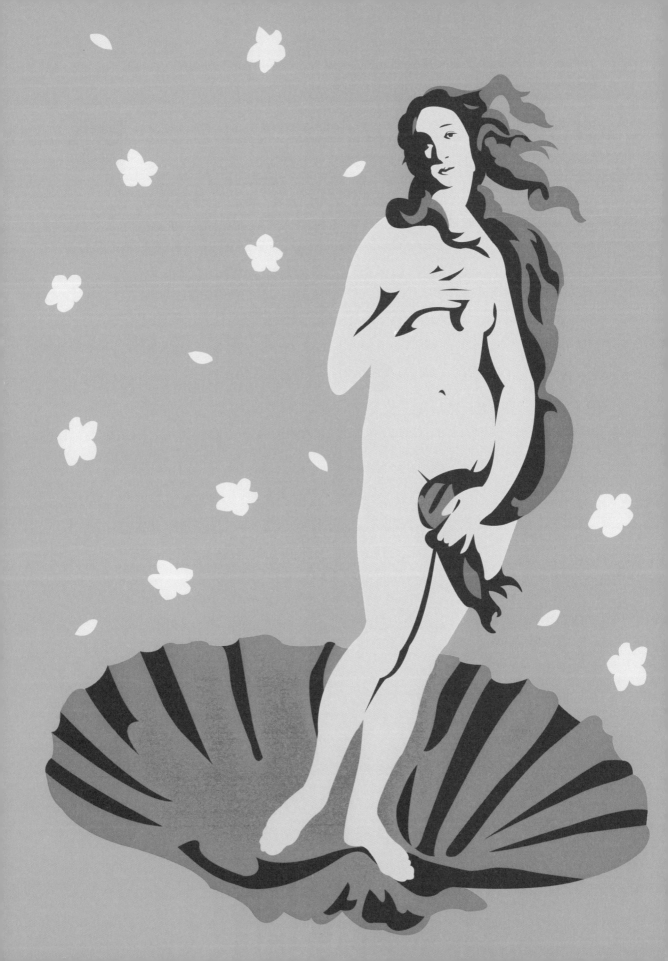

#13 ★★★★☆

비너스의 탄생
The Birth of Venus

보티첼리의 「비너스의 탄생」을 팝아트적인 느낌으로 채색해보세요. 바다에서 태어난 조개 위의 비너스도 아름답지만, 비너스가 해변에 갈 수 있도록 봄의 님프인 클로리스가 곁에서 꽃바람을 불어 밀어주는 모습이 더욱 인상적인 작품입니다. 마치 비너스를 축복하는 분위기 같아 바라볼수록 기분이 좋아지는 그림이에요.

Color Chip

901	910	913	916	946	924
Titanium White 흰색	Jaune Brilliant 연살구색	Permanent Orange 오렌지색	Coral Red 코랄 레드	Emerald Green 민트색	Burnt Sienna 갈색

How to Paint

1. 연살구색으로 비너스의 피부를 칠합니다. 갈색을 칠해야 하는 도안이 살짝 덮여도 괜찮으니 선이 희미하게 보일 수 있도록 옅게 칠합니다.

2. 오렌지색으로 머리카락의 주황색 칸을 칠합니다.

3. 코랄 레드에 흰색을 9:1 비율로 넉넉히 섞어 분홍색을 만든 뒤, 조개의 분홍색 부분을 칠합니다.
 Color Mix 9 + 1 = ▊

4. 흰색과 민트색을 8:2의 비율로 넉넉히 섞어 연두색을 만든 뒤, 흩날리는 꽃을 칠합니다.
 Color Mix 8 + 2 = ▊

5. 민트색으로 배경을 칠합니다. 꽃 모양이 무너지지 않도록 조심스럽게 칠해줍니다.

6. 1번부터 5번까지의 과정이 모두 마르면, 얼룩이 지지 않도록 다시 반복하여 덧칠합니다.

7. 비너스와 조개의 어두운 부분을 갈색으로 칠합니다. 눈을 비롯한 작은 칸은 세필붓을 사용합니다. 물감이 모두 마르면 다시 덧칠하여 완성합니다.

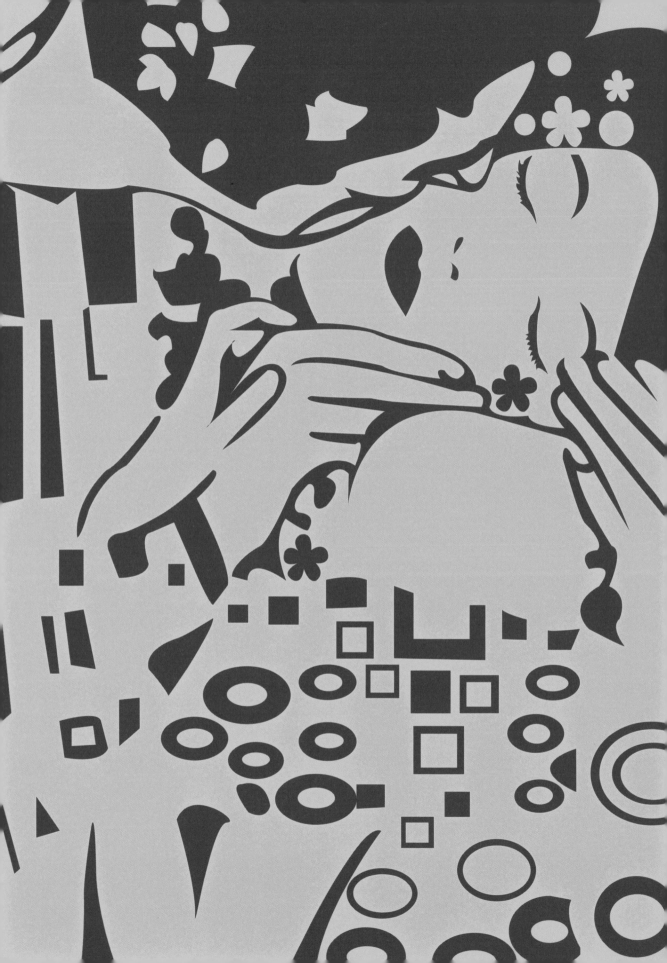

#14 ★★★★★

연인
Liebespaar, The Kiss

너무나 잘 알려져 있는 구스타프 클림트Gustav Klimt의 대표작 「연인(키스)」 입니다. 사랑하는 사람과 키스하는 짧지만 황홀한 순간을 금빛 물결로 표현해 한번 보면 잊지 못할 아름다운 작품이지요.

Color Chip

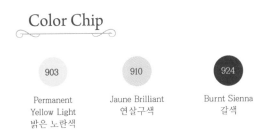

903
Permanent
Yellow Light
밝은 노란색

910
Jaune Brilliant
연살구색

924
Burnt Sienna
갈색

How to Paint

1. 연살구색과 밝은 노란색을 6:4의 비율로 섞어서 넉넉한 양을 만든 뒤, 상단의 머리카락 부분을 제외한 나머지 도안 전체를 채색합니다. 넓은 붓을 사용해서 옅게 바르며 최대한 얼룩이 덜 생기도록 합니다.

 `Color Mix` 6 + 4 = ▢

2. 바탕이 마르면 1번 과정 때보다 물감을 조금 더 사용하여 살짝 두껍게 덧칠합니다. 단, 도안 선이 보일 정도로만 칠합니다.

3. 덧칠이 완전히 마르면 갈색을 사용해 도안의 어두운 부분을 채웁니다. 얇은 선이 있는 곳에는 세필 붓을, 넓은 칸에는 큰 붓을 번갈아 사용합니다.

4. 갈색이 모두 마르면 물감 양을 늘려 얼룩이 없도록 덧칠하여 완성합니다.

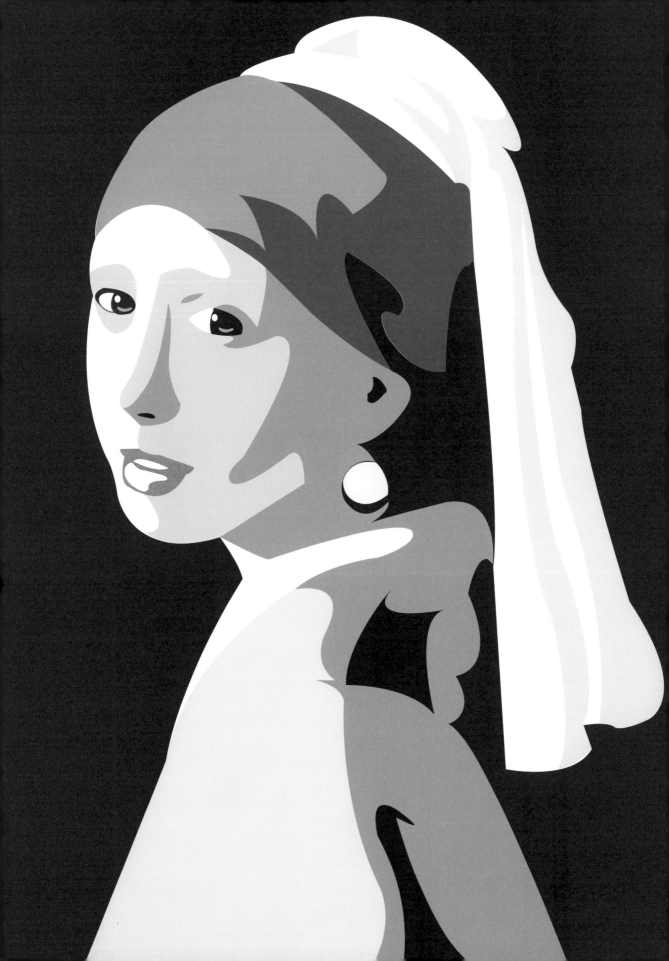

#15 ★★★☆☆

진주 귀걸이를 한 소녀
Girl with a Pearl Earring

네덜란드의 화가 요하네스 페르메이르 Johannes Jan Vermeer 의 아주 유명한 그림입니다. 이국적인 터번을 두른 소녀의 신비한 분위기 때문에 '네덜란드의 모나리자'로도 불리는 이 작품을 팝아트로 그려볼까요?

Color Chip

901	903	910	916	936	924	999
Titanium White 흰색	Permanent Yellow Light 밝은 노란색	Jaune Brilliant 연살구색	Coral Red 코랄 레드	Cobalt Blue 파란색	Burnt Sienna 갈색	Black 검은색

How to Paint

1. 흰색으로 소녀의 얼굴 중 가장 밝은 부분과 터번에서 흰색을 띠는 뒷부분, 옷깃과 눈의 흰자, 치아와 입술의 밝은 부분, 귀걸이의 하이라이트 부분을 모두 칠합니다.

2. 연살구색으로 피부의 중간 톤을 채색합니다.

3. 밝은 노란색으로 터번과 옷의 노란 부분을 채색합니다.

4. 파란색과 흰색을 4:6의 비율로 골고루 섞어 2회 채색할 양을 넉넉히 만들어줍니다. 이마 쪽 터번의 밝은 칸을 채색한 뒤, 양쪽 검은 눈동자 속의 하늘색 칸도 채색해줍니다.
 Color Mix 4 + 6 = ▨

5. 코랄 레드로 입술의 붉은 부분을 칠합니다.

6. 흰색과 검은색을 7:3 정도의 비율로 소량만 섞은 뒤 귀걸이의 회색 부분을 칠합니다.
 Color Mix 7 + 3 = ▢

7. 파란색으로 터번 띠의 파란 부분을 채색합니다.

8. 연살구색과 갈색을 5:5의 비율로 섞어 2회 이상 채색할 양을 만들고, 가장 어두운 갈색을 띠고 있는 얼굴과 옷의 그림자를 칠합니다.
 Color Mix 5 + 5 = ▨

9. 물감이 모두 마르면 2번부터 8번 과정까지 얼룩이 없도록 다시 한 번 덧칠합니다.

10. 세필붓을 사용해 검은색으로 눈동자의 검은 부분과 콧구멍을 비롯한 검은색 칸들을 조심스럽게 칠하고, 나머지 바탕은 넓은 붓으로 칠합니다.

11. 세필붓을 사용해 흰색으로 눈동자의 하이라이트 부분을 그려서 완성합니다.

#16 ★★★☆☆

빌리 엘리어트
Billy Elliot

탄광촌 출신 소년의 순수한 발레 도전기를 담은 영화 「빌리 엘리어트」입니다. 남자아이라면 복싱을 배우고 여자아이라면 발레는 배우는 것이 통상적인 관념이었던 환경 속에서, 남들과는 다른 꿈을 가지고 포기하지 않는 모습이 멋져 보였어요. 좀 다르면 어떤가요. 한 번쯤은 내 마음이 이끄는 곳을 발 닿는 대로 따라가 보는 것도 괜찮은 일인 것 같아요.

Color Chip

901	903	910	945	920	954	946	924	999
Titanium White 흰색	Permanent Yellow Light 밝은 노란색	Jaune Brilliant 연살구색	Medium Magenta 분홍색	Carmine 빨간색	Sap Green 진녹색	Emerald Green 민트색	Burnt Sienna 갈색	Black 검은색

How to Paint

1. 연살구색으로 몸의 밝은 부분들을 채색합니다.

2. 밝은 노란색으로 티셔츠의 노란 부분을 칠합니다.

3. 민트색으로 바지의 밝은 부분을 채색합니다.

4. 세필붓을 사용해 빨간색으로 바지의 띠를 칠해줍니다.

5. 분홍색과 흰색을 8:2로 섞어 발레슈즈와 리본 끈을 칠합니다.
 Color Mix 8 + 2 =

6. 물감이 모두 마르면 1번부터 5번 과정까지를 다시 반복해 덧칠합니다.

7. 덧칠한 부분이 모두 마르면 연살구색과 갈색을 5:5의 비율로 섞어 머리카락의 밝은 부분과 몸의 그림자들을 칠합니다.
 Color Mix 5 + 5 =

8. 진녹색과 연살구색을 8:2로 섞어서 넉넉한 양을 만든 뒤 초록색 바탕의 초벌을 칠합니다. 리본에 묻지 않게 주의해서 채색합니다.
 Color Mix 8 + 2 =

9. 물감이 모두 마르면 7번과 8번 과정을 다시 한 번 덧칠합니다.

10. 세필붓을 사용해 검은색으로 머리카락의 어두운 부분과 바지의 그림자를 채색하여 완성합니다.

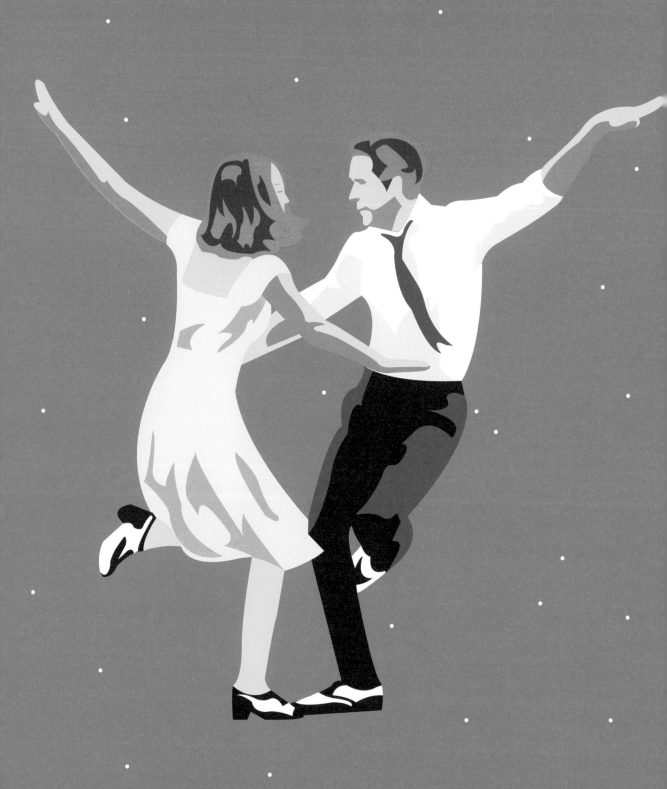

#17 ★★★★☆

라라랜드
La La Land

꿈꾸는 예술가들을 위한 별들의 도시 「라라랜드」. 꿈과 사랑으로 미완성의 삶을 완성으로 만들어가는 미아와 세바스찬의 이야기가 오랜 여운을 남기는 영화입니다.

Color Chip

901	903	910	945	913	936	924	941	999
Titanium White 흰색	Permanent Yellow Light 밝은 노란색	Jaune Brilliant 연살구색	Medium Magenta 분홍색	Permanent Orange 오렌지	Cobalt Blue 파란색	Burnt Sienna 갈색	Violet 보라색	Black 검은색

How to Paint

1. 남자가 입은 셔츠와 탭 슈즈의 하얀 부분을 흰색으로 채색합니다.

2. 연살구색으로 남녀의 얼굴과 등, 팔, 다리의 밝은 부분을 꼼꼼하게 칠합니다. 그다음 오렌지색으로 머리카락의 밝은 부분을 채색합니다. 머리카락의 어두운 면이 덮여도 괜찮으니 도안 선이 희미하게 보일 정도로만 덮어서 칠해줍니다.

3. 밝은 노란색과 흰색을 5:5의 비율로 섞어 2회 이상 칠할 양으로 만들어 두고, 여자가 입은 노란 드레스의 밝은 부분과 남자가 입은 셔츠의 노란 부분을 채색합니다.
 `Color Mix` 5 + 5 =

4. 밝은 노란색과 오렌지색을 9:1의 비율로 섞은 뒤 여자가 입은 드레스의 진한 노란색 부분을 칠합니다.
 `Color Mix` 9 + 1 =

5. 파란색으로 남자가 입은 바지의 밝은 부분과 넥타이를 채색합니다. 그다음 연살구색과 갈색을 6:4의 비율로 섞어서 얼굴과 팔의 어두운 그림자를 칠합니다.
 `Color Mix` 6 + 4 =

6. 물감이 모두 마르면 2번부터 5번까지의 과정을 순서대로 다시 덧칠합니다. 덧칠한 물감이 모두 마르면 머리카락의 어두운 부분을 갈색으로 채색합니다. 마르고 나면 다시 덧칠합니다.

7. 검은색으로 남자가 입은 바지와 탭 슈즈의 검은 부분을 칠합니다.

8. 분홍색과 보라색을 6:4의 비율로 섞은 뒤 넓은 붓으로 바탕을 칠합니다. 인물의 턱과 팔, 다리 사이의 바탕도 세필붓으로 꼼꼼하게 채색해주고, 물감이 마르면 덧칠합니다.
 `Color Mix` 6 + 4 =

9. 바탕이 모두 마르면 세필붓을 사용해 흰색으로 작은 별들을 찍어 완성합니다. 별의 크기가 다양하면 입체감을 살릴 수 있습니다.

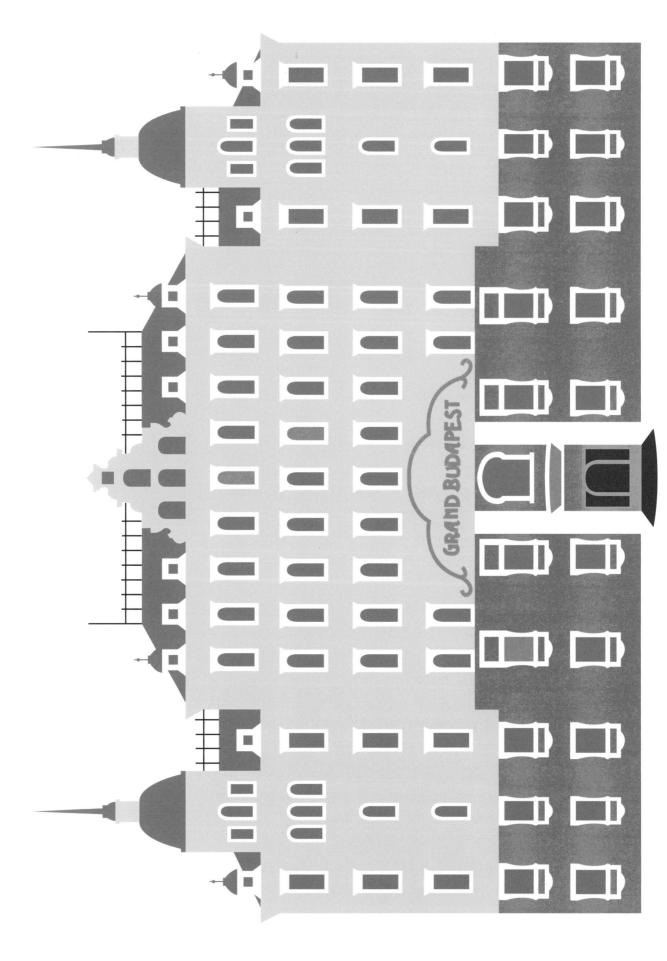

그랜드 부다페스트 호텔
The Grand Budapest Hotel

웨스 앤더슨Wes Anderson 감독이 가진 특유의 색채감과 소품의 연출이 마치 동화 속에 다녀온 듯한 기분이 들게 만드는 영화입니다. 우리가 모르는 어딘가에 실제로 존재할 것만 같은 그랜드 부다페스트 호텔을 그려볼게요.

Color Chip

901	910	913	916	946	941	999
Titanium White 흰색	Jaune Brilliant 연살구색	Permanent Orange 오렌지색	Coral Red 코랄 레드	Emerald Green 민트색	Violet 보라색	Black 검은색

How to Paint

1. 넓은 붓을 사용해 흰색으로 바탕을 포함한 도안 전체를 하얗게 칠합니다. 단, 도안이 희미하게 보일 수 있을 정도로 옅게 펴 발라 줍니다.

2. 흰색이 모두 마르면 연살구색으로 호텔의 상단을 채색합니다. 영문으로 쓰인 글씨가 덮이더라도 도안 선이 보이는 정도라면 괜찮습니다.

3. 코랄 레드로 호텔 하단을 칠하고, 세필붓을 사용해 창틀도 조심스럽게 채워줍니다.

4. 민트색과 보라색을 5:5의 비율로 섞어 2회 이상 채색할 양을 만들어 준 뒤 호텔 지붕과 창문을 칠합니다. 창문의 사각형은 세필붓을 사용해 천천히 정교하게 칠해줍니다.

5. 물감이 마르면 2번부터 4번 과정까지 다시 덧칠합니다.

6. 오렌지색과 흰색을 9:1 비율로 섞어 불 켜진 창문과 영문 글씨, 입구를 칠합니다. 글씨는 세필붓을 사용해 써줍니다.

7. 보라색으로 입구 계단과 정문을 칠합니다.

8. 물감이 모두 마르면 6번과 7번 과정을 다시 덧칠합니다.

9. 세필붓을 사용해 검은색 물감으로 건물 맨 위에 있는 펜스를 그려 완성합니다. 어려운 작업이기 때문에 네임펜으로 대체하여 사용해도 좋습니다.

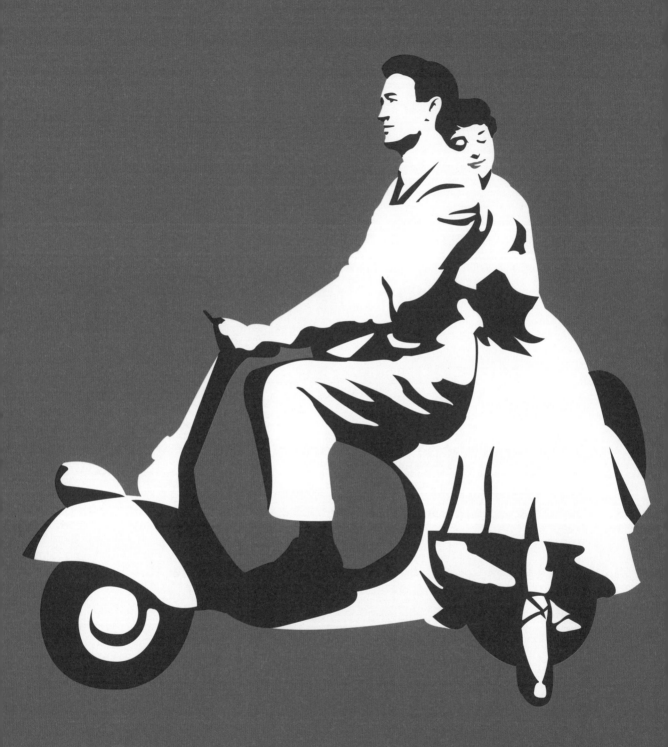

#19 ★★★☆☆

로마의 휴일
Roman Holiday

딱딱하고 지루한 왕실의 생활이 싫증 나 밖으로 탈출해버린 앤 공주와 기자가 만나 사랑에 빠지는 과정을 로마의 멋진 풍경과 함께 담아낸 영화입니다. 오드리 헵번의 순수하고 천진난만한 연기 덕분에 우리의 기억에 더욱 오래 남는 로맨스 명화 중 한 편이지요.

Color Chip

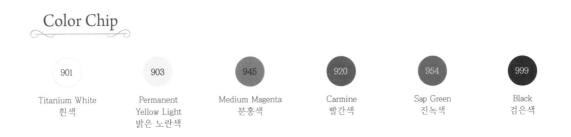

901	903	945	920	954	999
Titanium White 흰색	Permanent Yellow Light 밝은 노란색	Medium Magenta 분홍색	Carmine 빨간색	Sap Green 진녹색	Black 검은색

How to Paint

1. 밝은 노란색과 흰색을 2:8로 섞어 아이보리색을 만든 뒤, 넓은 붓으로 스쿠터를 타고 있는 연인을 전체적으로 덮으며 칠합니다. 도안이 희미하게 보일 수 있도록 옅게 바르는 것이 중요합니다.
 Color Mix 2 + 8 =

2. 1번 과정이 모두 마르면 다시 덧칠합니다.

3. 덧칠한 아이보리색 물감이 마르면 세필붓을 사용해 빨간색으로 오드리 헵번의 입술을 조심스럽게 그립니다.

4. 분홍색과 진녹색을 4:6의 비율로 넉넉히 섞은 다음 녹색 바탕을 칠합니다. 넓은 붓을 사용해 붓 자국이 많이 남지 않도록 잘 펴 바릅니다. 스쿠터 사이사이로 보이는 바탕은 작은 평붓으로 칠합니다.
 Color Mix 4 + 6 =

5. 녹색 바탕이 마르면 한 번 더 덧칠합니다.

6. 물감이 전체적으로 마르고 나면 검은색으로 어두운 칸을 칠해 완성합니다. 복잡하고 세밀한 부분은 세필붓을 사용하는 것이 좋습니다. 만약 얼굴 부분에 세필붓을 사용하기 어렵다면 가는 글씨용 네임 펜을 사용하면 됩니다.

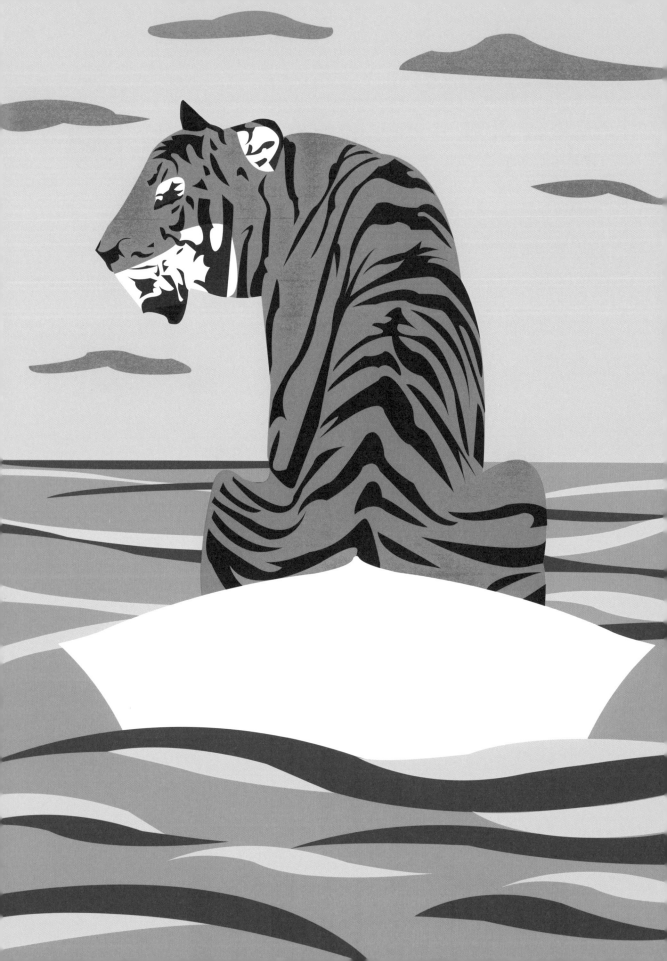

라이프 오브 파이
Life of Pi

한 소년이 난파된 배에서 호랑이와 보낸 기적의 표류기임과 동시에 기막힌 반전의 이야기를 담고 있는 영화입니다. 매혹적인 영상미로 잘 알려져 있지만, 보고 나면 많은 생각을 하게 하는 영화이기도 하지요. 영화 후반부에 나오는 '당신은 어떤 이야기가 더 마음에 드나요?'라는 질문이 저에게는 마치 '당신은 어떻게 살고 싶나요?'라고 묻는 듯했어요. 저라면 현실보다는 낭만을, 그래서 당연히 리처드 파커입니다.

Color Chip

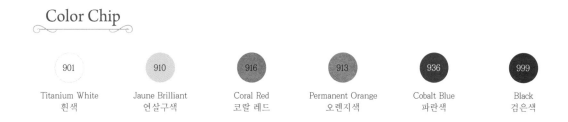

901	910	916	913	936	999
Titanium White 흰색	Jaune Brilliant 연살구색	Coral Red 코랄 레드	Permanent Orange 오렌지색	Cobalt Blue 파란색	Black 검은색

How to Paint

1. 흰색으로 그림의 하얀 부분(호랑이의 입, 눈, 귀와 타고 있는 배)을 칠합니다. 다른 도안이 살짝 덮여도 괜찮습니다.

2. 넓은 붓을 사용해 호랑이의 흰색 부분을 제외한 나머지 부분을 오렌지색으로 칠합니다. 이 단계에서 검은색 부분을 모두 피해서 칠할 필요는 없습니다. 도안이 희미하게 보일 수 있을 정도로만 칠해줍니다.

3. 배경에 있는 하늘과 파도의 연한 부분을 연살구색으로 채색합니다.

4. 코랄 레드로 하늘의 구름을 채색합니다.

5. 파란색으로 파도의 진한 부분을 채색합니다.

6. 물감이 모두 마르면 2번부터 5번 과정까지 다시 덧칠합니다.

7. 흰색과 파란색을 6:4의 비율로 섞어 하늘색을 만든 뒤, 바다의 연한 부분을 칠해줍니다.
 Color Mix 6 + 4 =

8. 세필붓을 사용해 검은색으로 조심스럽게 호랑이의 얼굴과 무늬를 칠하여 완성합니다. 무늬가 복잡하므로 시간적인 여유를 가지고 조심스럽게 칠합니다.

PAINTING HOLIDAY

COLORING

도안

아이스크림

Ice Cream

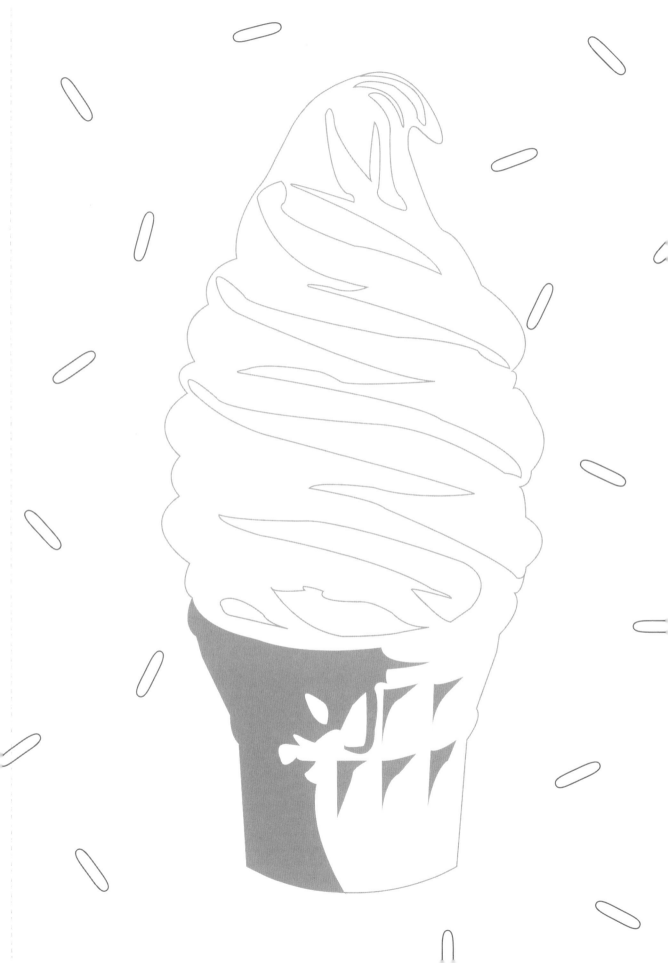

샤넬 NO.5

Chanel No.5

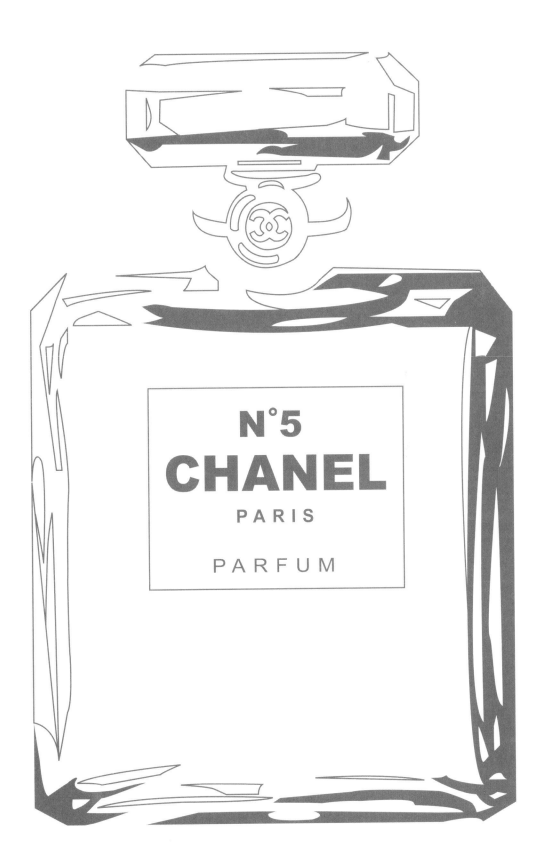

크리스마스트리
Christmas tree

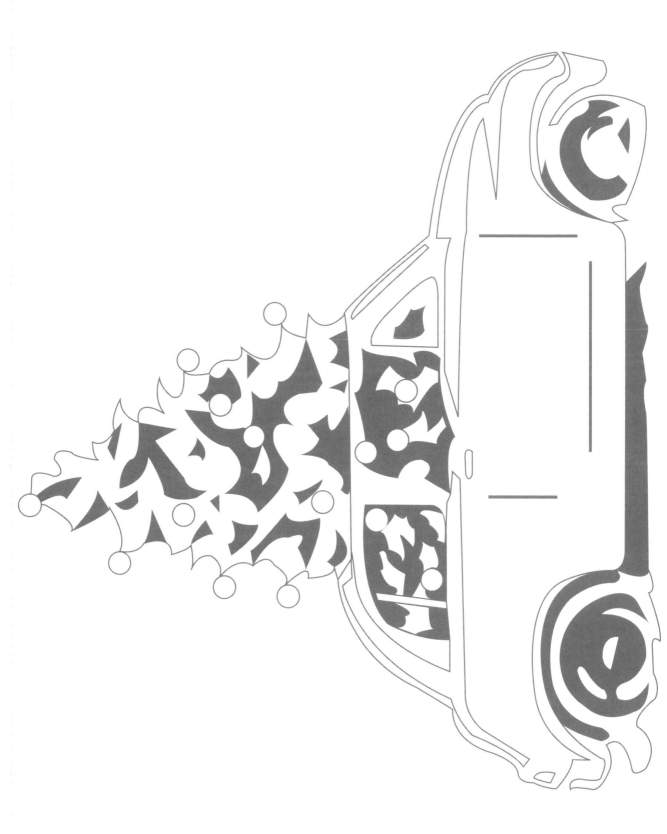

고양이
Cat

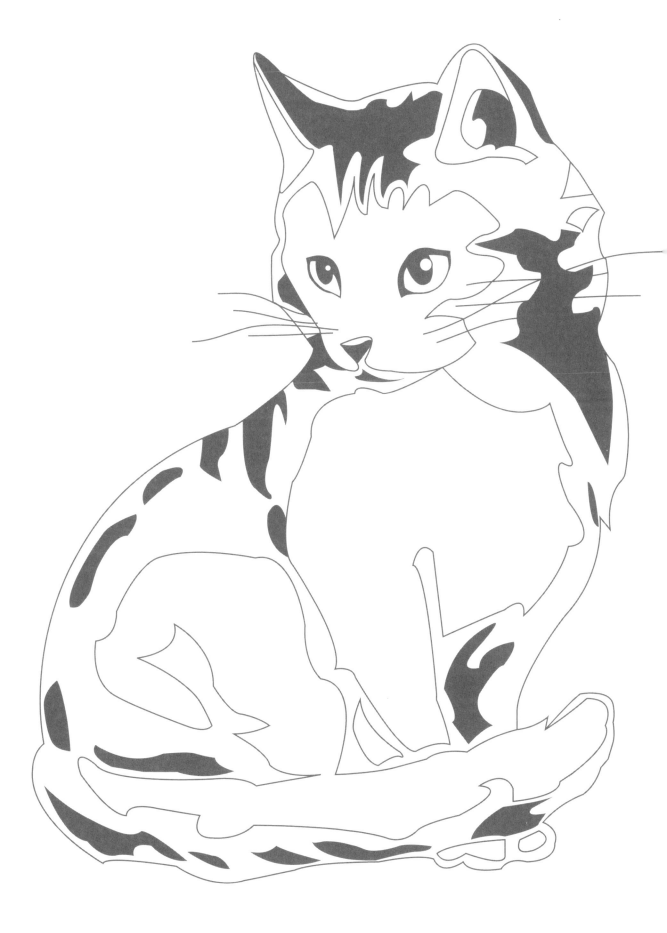

골든 리트리버
Golden Retriever

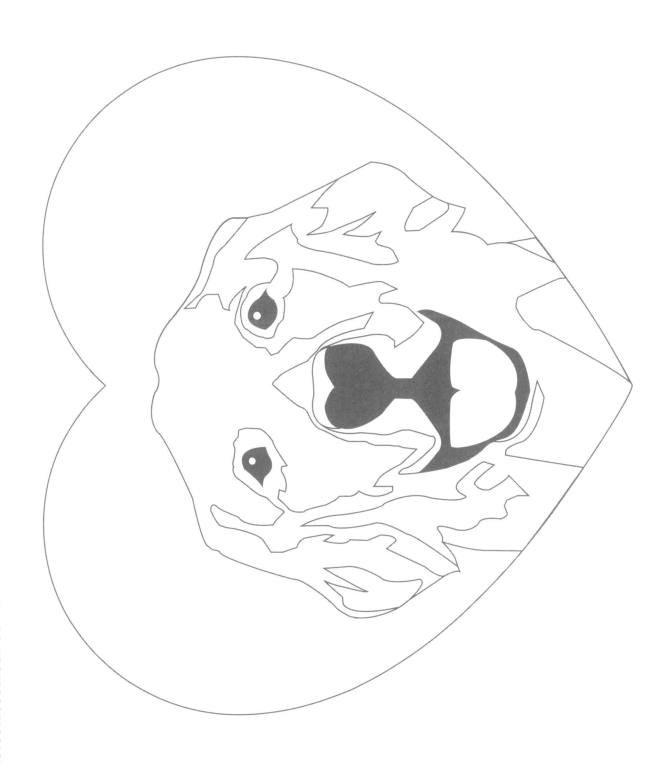

플라밍고

Flamingo

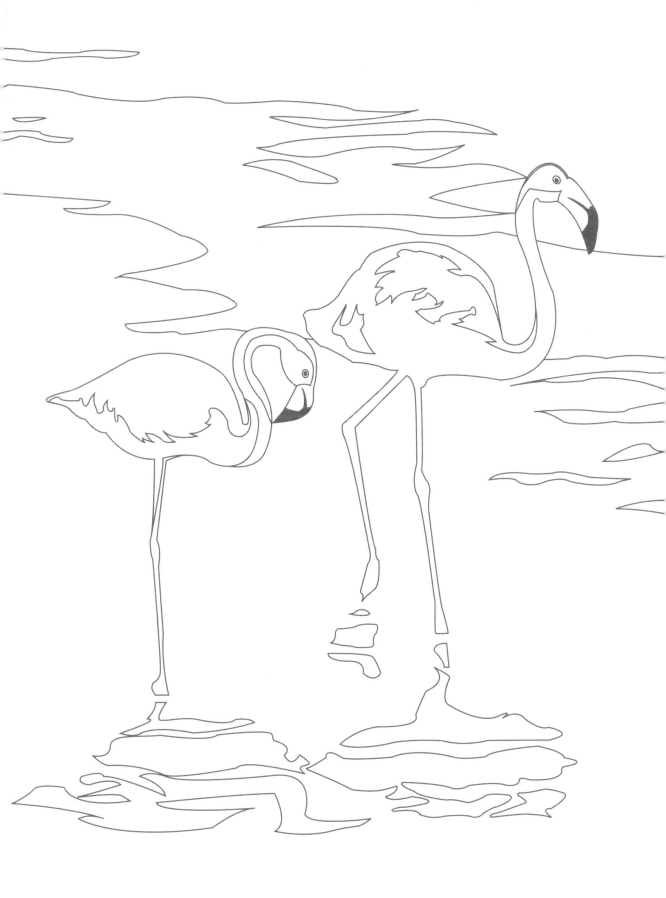

토끼

Rabbit

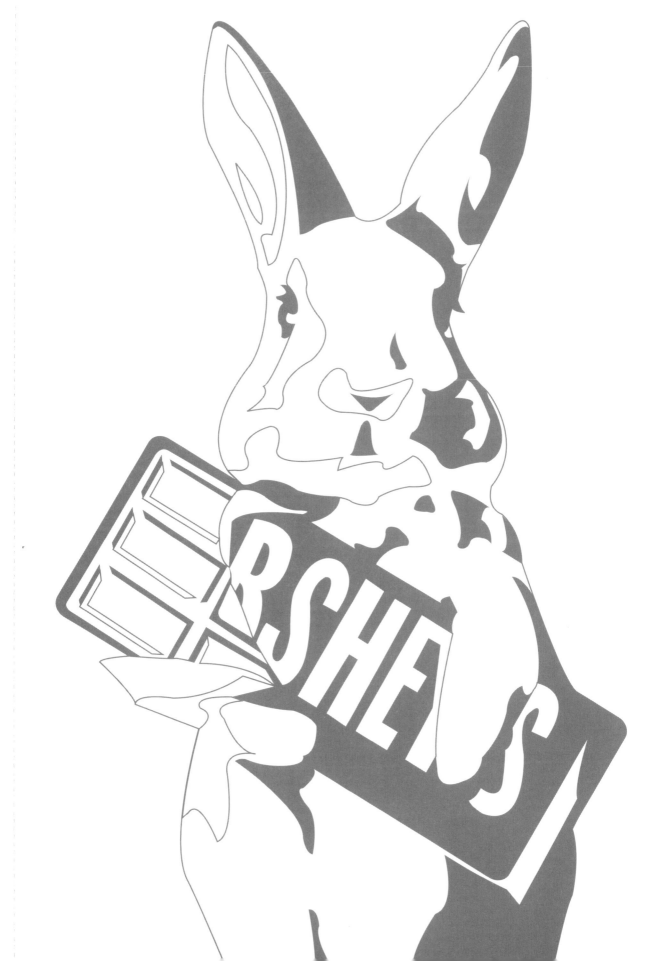

오드리 헵번
Audrey Hepburn

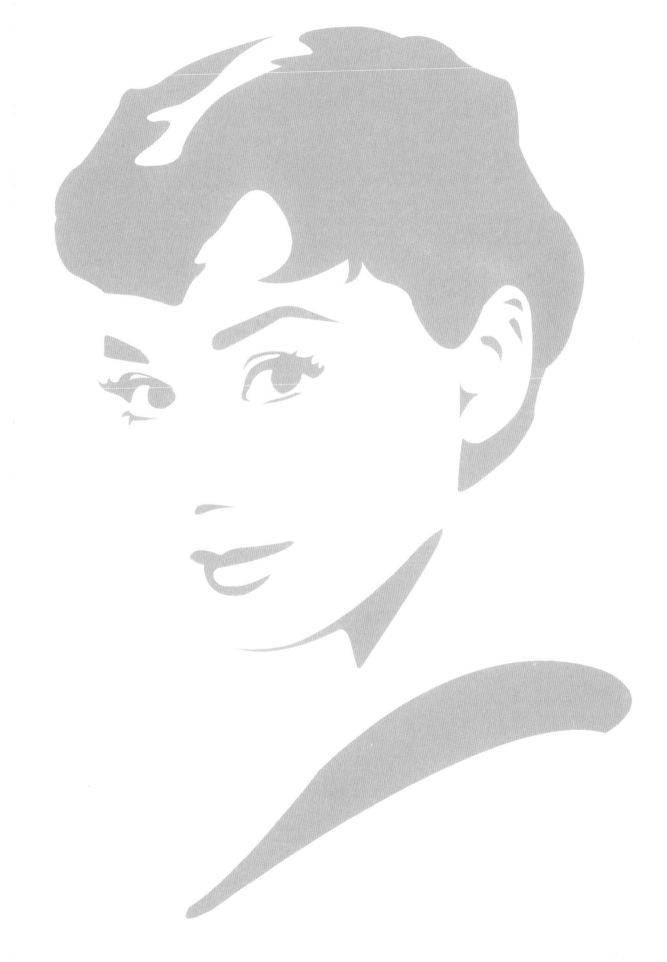

#9
마릴린 먼로
Marilyn Monroe

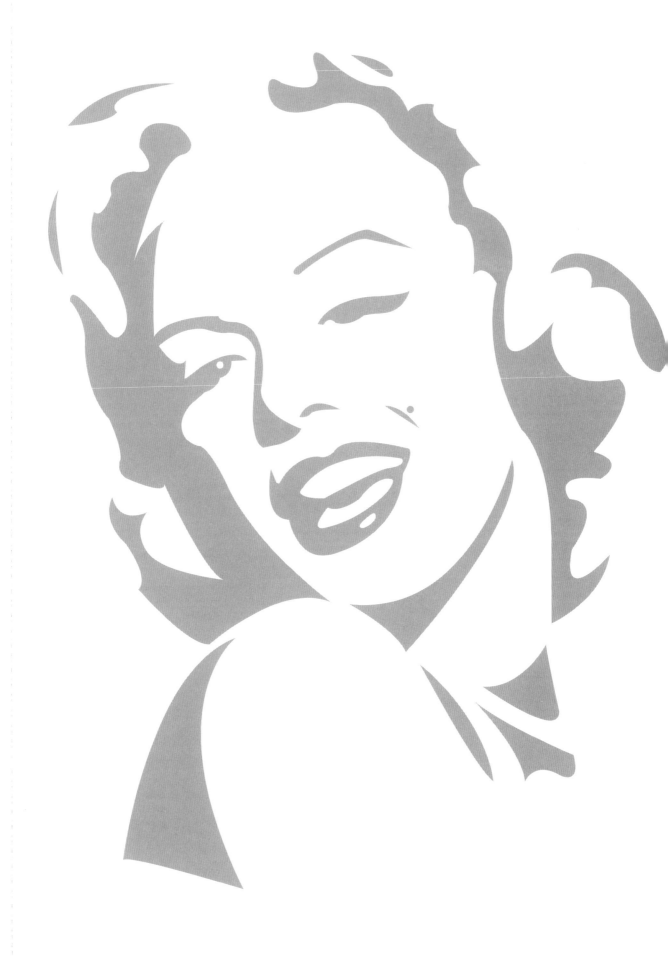

보헤미안 랩소디
Bohemian Rhapsody

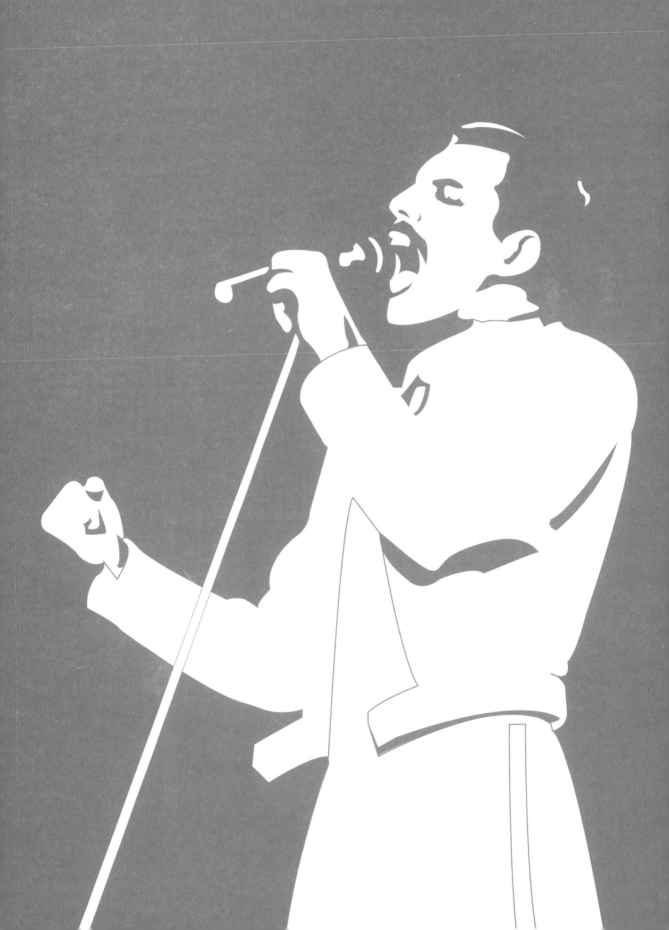

프리다 칼로
Frida Kahlo

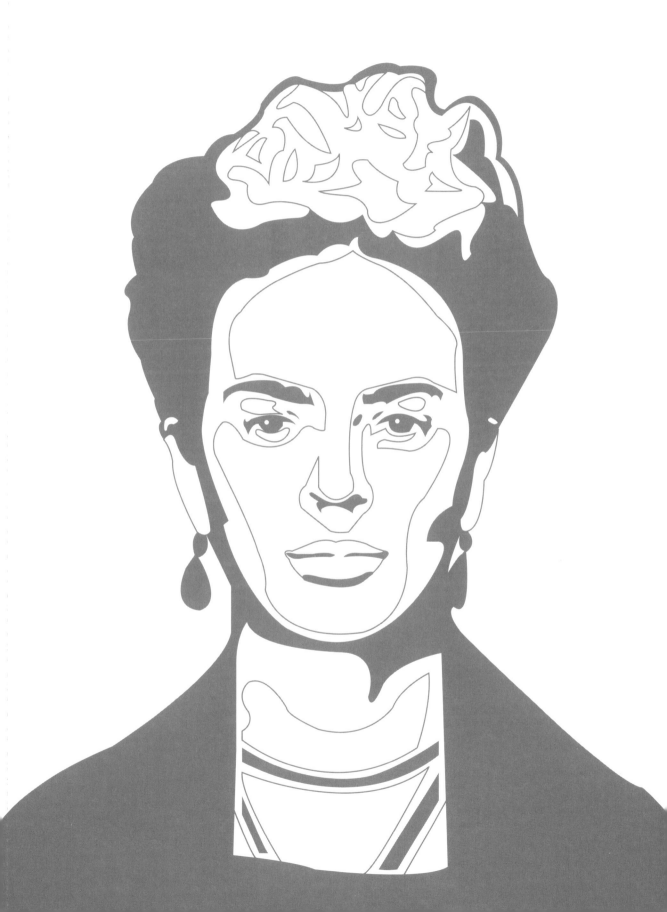

#12
아기 천사
Putto

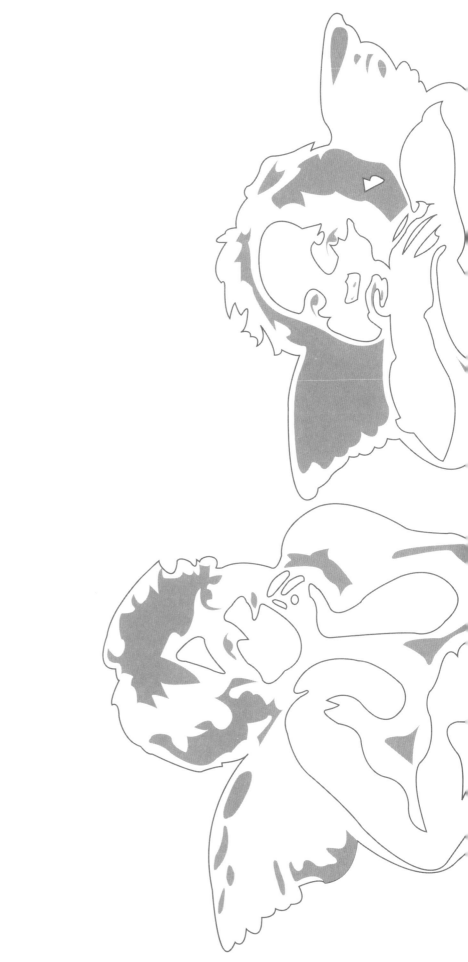

비너스의 탄생

The Birth of Venus

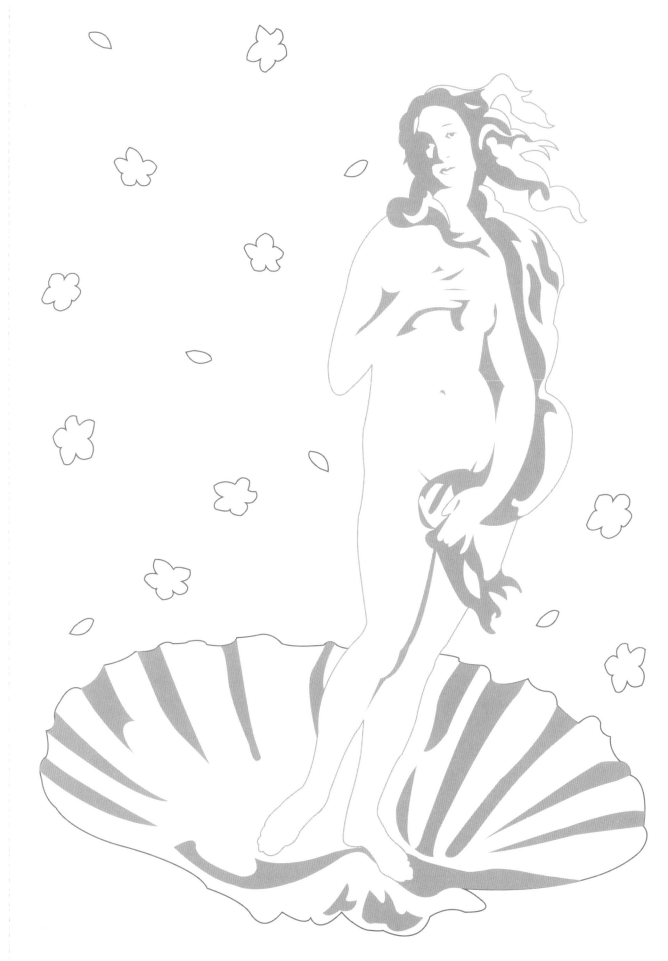

#14
연인
Liebespaar, The Kiss

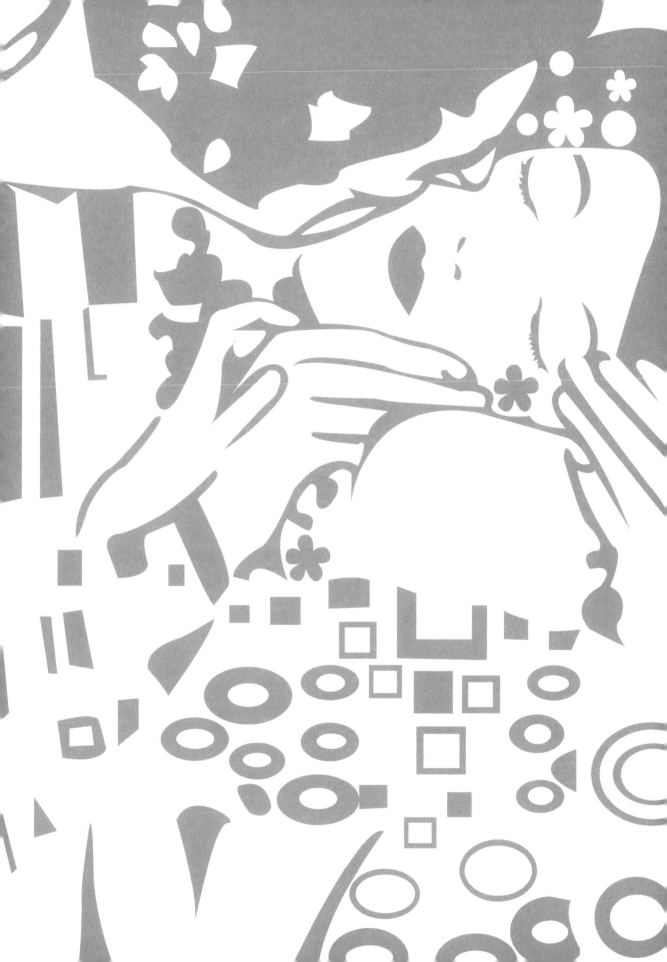

진주 귀걸이를 한 소녀
Girl with a Pearl Earring

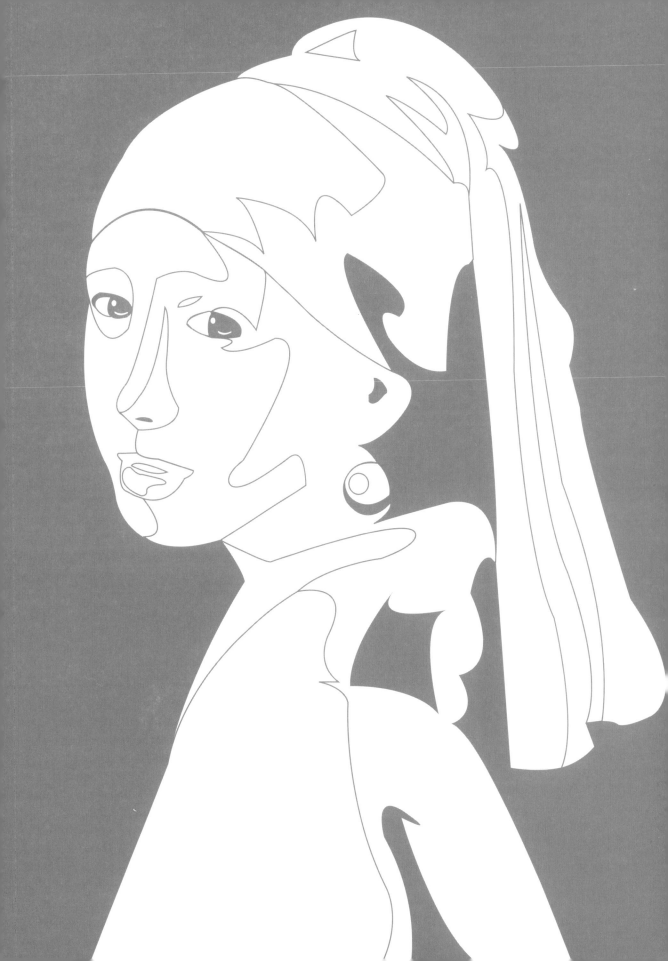

빌리 엘리어트

Billy Elliot

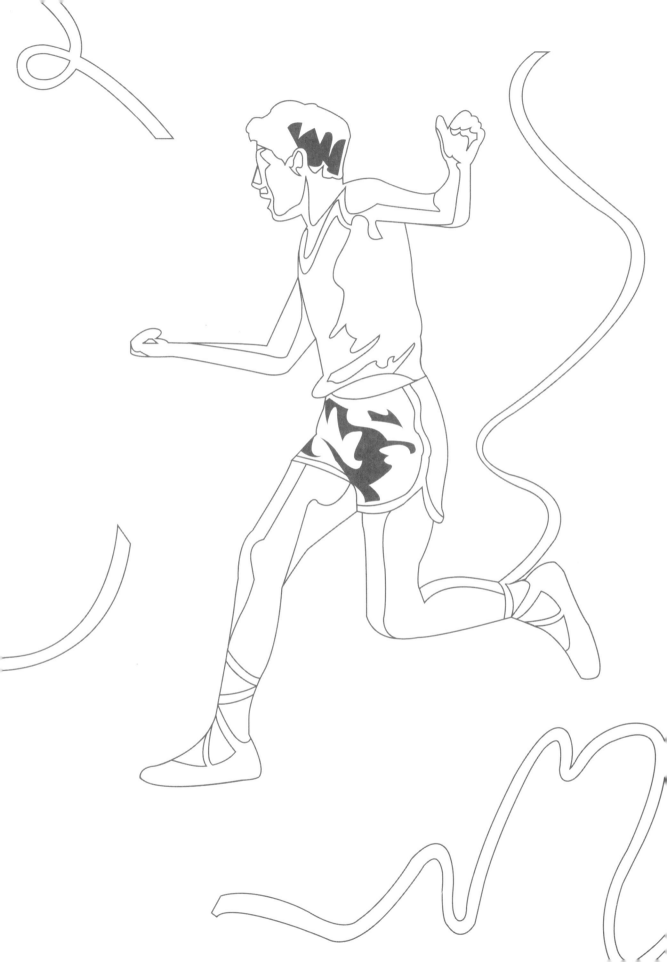

라라랜드
La La Land

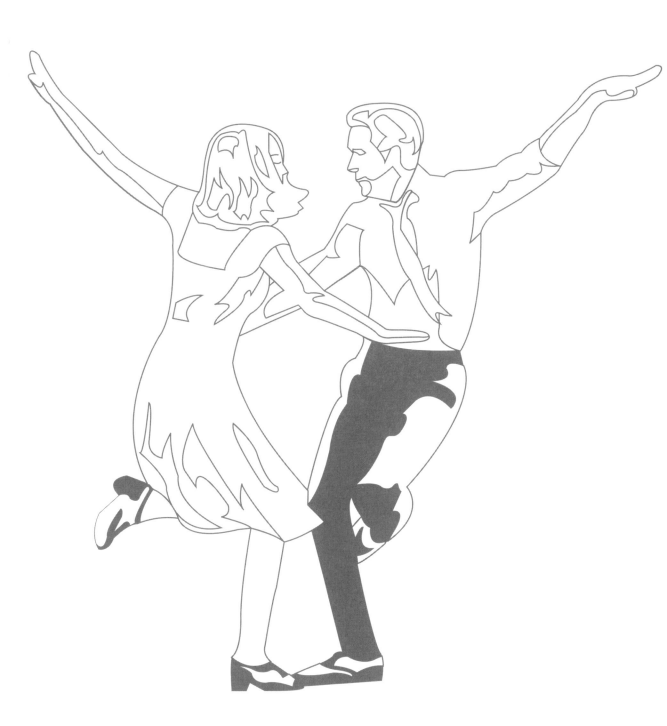

그랜드 부다페스트 호텔
The Grand Budapest Hotel

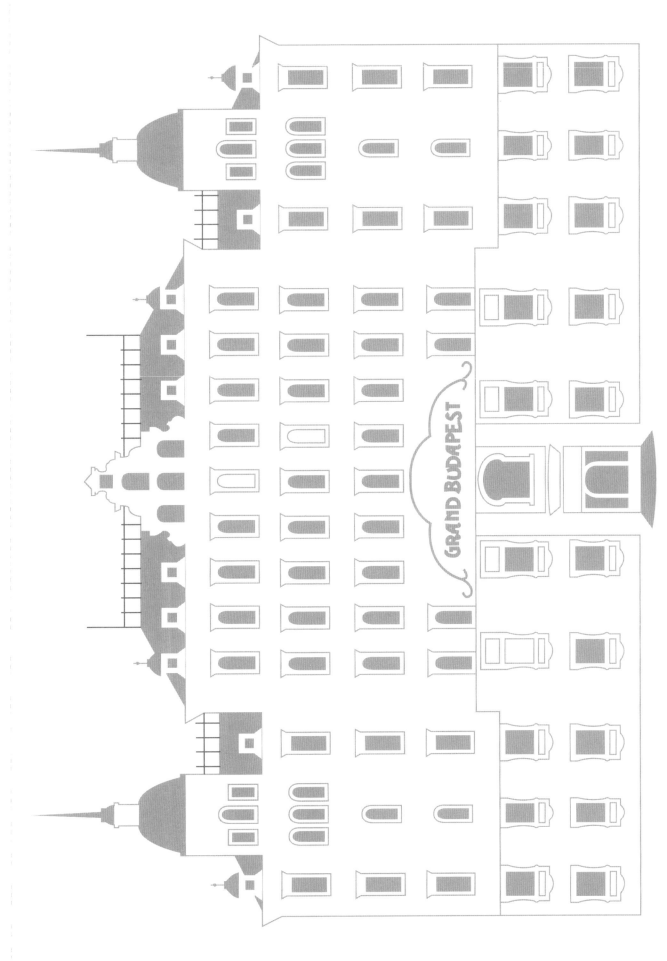

#19

로마의 휴일

Roman Holiday

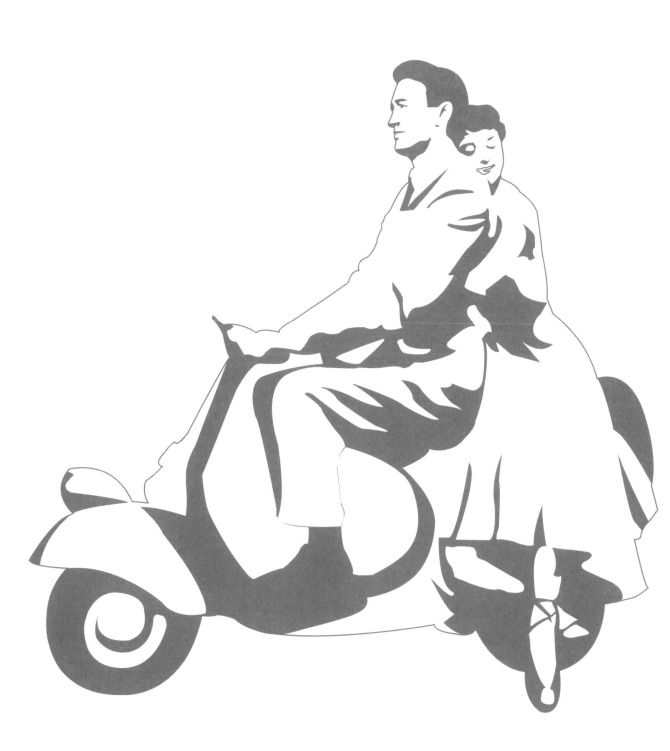

#20
라이프 오브 파이
Life of Pi